手机摄影与短视频后期处理228例

后期处理

雷剑 / 编著

U0299283

清华大学出版社

北京

内 容 简 介

看着微信朋友圈以及各大视频分享平台满目的精致手机照片或视频，很多人希望自己也可以用手机拍摄出精彩的照片或视频作品。本书正是一本讲解手机摄影、手机视频拍摄技巧和后期修饰照片和视频的书籍，内容涵盖手机摄影与视频，从前期拍摄到后期处理的228个技法。在前期拍摄方面讲解了手机拍摄基础、构图、用光技法，以及人像、风光、花卉、美食与静物等题材的拍摄技法；在后期处理方面，讲解了常用修图App的操作方法，以及在用Snapseed App对人像、风光、建筑与花卉题材的调修技巧；在视频方面，讲解了时下流行的"剪映"和"快影"App的应用技巧。

本书特别适合手机摄影与视频拍摄爱好者阅读，并能够让读者快速成为手机拍摄与视频处理高手。

图书在版编目（CIP）数据

手机摄影与短视频后期处理228例 / 雷剑编著. -- 北京：清华大学出版社，2021.5
ISBN 978-7-302-58040-9

Ⅰ. ①手… Ⅱ. ①雷… Ⅲ①移动电话机—摄影技术 ②视频编辑软件 Ⅳ.①J41
②TN929.53③TN94

中国版本图书馆CIP数据核字(2021)第078593号

责任编辑：陈绿春
封面设计：潘国文
责任校对：胡伟民
责任印制：沈　露

出版发行：清华大学出版社
　　　　网　　　址：http://www.tup.com.cn，http://www.wqbook.com
　　　　地　　　址：北京清华大学学研大厦A座　　　　　邮　　编：100084
　　　　社　总　机：010-62770175　　　　　　　　　　邮　　购：010-83470236
　　　　投稿与读者服务：010-62776969，c-service@tup.tsinghua.edu.cn
　　　　质量反馈：010-62772015，zhiliang@tup.tsinghua.edu.cn
印　装　者：北京嘉实印刷有限公司
经　　　销：全国新华书店
开　　　本：145mm×210mm　　　印　　张：7　　　字　　数：295 千字
版　　　次：2021年6月第1版　　　　　　　　　印　　次：2021年6月第1次印刷
定　　　价：59.00元

产品编号：091294-01

前 言

随着手机拍摄功能的日渐强大，越来越多的人开始使用手机拍照。看到微信朋友圈或者一些视频分享平台中满目的手机照片和视频，很多人心中不免产生这样的疑问：都是用手机拍摄的，为何我拍不出如此惊艳的照片或视频呢？差在哪里？其实差就差在不了解手机的拍摄和后期处理技法。

本书从前期拍摄到后期处理共包含228种常用且实用的技法。在前期拍摄方面，首先讲解了手机中常用的曝光补偿、白平衡、HDR、全景及黑白等常用拍摄功能；其次讲解了构图和光影的运用技巧，为拍出唯美画面打下基础；最后讲解了人像、风光、花卉、美食与静物等题材拍摄技法。

无论是照片还是视频，拍摄完成后进行后期处理已经是职业摄影师、摄影达人，甚至是摄影爱好者的习惯性操作。而一张照片或者一段视频如果没有经过后期处理，则只能被看作半成品。

如果你认为用专业的图片处理软件Photoshop或者视频处理软件Premiere进行后期处理太过烦琐，那么用手机修片、剪辑视频则是更好的选择。因此，本书以上手简单、功能强大的手机修图App——Snapseed作为主体，兼以其他常用App作为补充，详细讲解了人像、风光、建筑与花卉4大摄影题材的30个实战案例。

在视频方面则讲解了"抖音"和"快手"两大当前最火爆短视频平台的官方视频后期App——"剪映"和"快影"使用方法。通过17个技巧让读者全面掌握视频剪辑、转场、润色、配乐、特效制作等核心技术，具备制作火爆短视频的扎实后期处理功底。

相信各位在阅读并学习完本书讲解的228个实用技巧后，可以使用手机修出赞爆朋友圈，火爆"抖音""快手"平台的照片和视频。

如果在学习过程中碰到问题，请扫描下面的二维码，联系相关的技术人员进行解决。

本书赠送价值99元的"剪映短视频后期剪辑及特效处理轻松入门"，价值88元的"从零开始玩转短视频运营音频课"和价值58元的"手机照片后期处理轻松入门"三门课程，总时长超过1100分钟。获取方法请扫描右侧二维码。

技术支持

赠送课程

编者
2021年5月

目 录
CONTENTS

第 1 章　掌握手机的基本拍照方法

第2章　手机摄影中常用构图方法

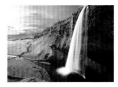

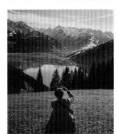

第 3 章　光影的运用技巧

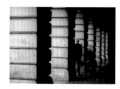

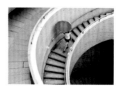

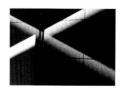

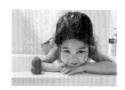

第 4 章　人像拍摄技法专题

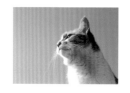

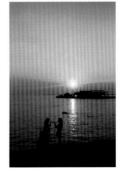

第 5 章　风光拍摄技法专题

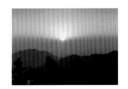

第 6 章　花卉拍摄技法专题

第 7 章　城市建筑物拍摄技法专题

第 8 章　美食与静物拍摄技法专题

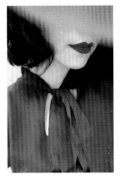

第 9 章　36 招掌握 Snapseed

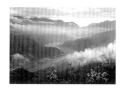

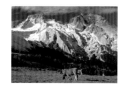

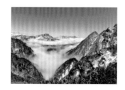

第 10 章　一定要掌握的实用照片后期技法

第 11 章　人像照片后期处理实战

第 12 章　风光照片后期处理实战

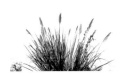

第 13 章　建筑与花卉照片后期处理实战

第 14 章　10 个剪映、快影 App
　　　　　　基本技巧

第 15 章 7 个剪映、快影 App 高级技巧

照的掌
方的基握
法方本手
　　拍机

第 1 章

01 照片模糊？掌握正确的手机摄影方式

除非为了某些艺术效果而故意将照片拍模糊，否则都希望照片拍得清晰。很多朋友在刚开始使用手机拍照时，经常会发现整张照片都是模糊的，或者该清晰的地方模糊了，该模糊的地方反而是清晰的。下面这 3 种方法教你将照片拍清晰。

使用正确的持机姿势

如果你拍摄的照片总是"糊"的，这除了与拍摄时的光线有关系（例如光线比较暗），还有可能是没有使用正确的拍摄姿势。

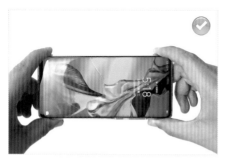

☉ 稳定的持机方式：采用横幅构图时，可以用双手握住手机，以保持手机稳定

☉ 不稳定的持机方式：如果采用这种方式持机并按快门按钮，很容易导致画面模糊

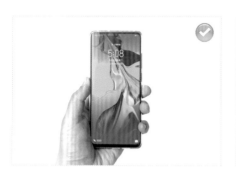

☉ 稳定的持机方式：采用竖幅构图时，左手握住手机，并且用大拇指按下音量键完成拍摄

☉ 不稳定的持机方式：对于屏幕较大的手机，不建议用右手持机，这样容易导致手机晃动

·技巧·

由于手机的图像处理速度不会太高，在按下快门按钮后一定不要立刻移动手机，否则拍出来的照片就有可能模糊，应该在按下快门按钮后继续稳定持机 2~3 秒，给手机留出完成拍摄的时间。

对焦系统也需要反应时间

　　需要注意的是，手机都是自动对焦的，要想精准地聚焦，往往需要一些反应时间。相信大家都有过这样的体验，用手机拍摄一张照片后，将手机转向另外一个被摄体，此时手机屏幕中的场景将会有一个从模糊到清晰的过程，这个过程就是手机的对焦过程。了解这一点后，大家就应该懂得，在拍摄时，给手机对焦系统一些处理时间，而不是在画面从模糊到清晰的过程中匆忙按下快门按钮。

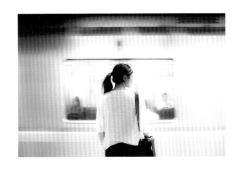

对焦位置要正确

　　要得到一张清晰的照片，除了要用各种方法保证手机的稳定性，还要确保对焦位置的正确性。

　　用手机进行对焦很简单，只要在用手机拍照的时候触碰一下屏幕，就会看到屏幕上出现一个黄色（因机而异）圆圈，这圆圈的作用就是对其所框住的景物进行自动对焦和自动测光。也就是说，在这个圆圈范围内的画面都是清晰的，在纵深关系上，焦点前后的景物会显得稍微模糊一些。

　　在拍摄时一定注意点击的位置是否为希望对焦的位置。如果发现位置不准确，则需要重新点击屏幕进行对焦。

ᗑ 在屏幕中点击靠近拍摄者的花卉，使黄色圆圈对准它进行对焦，得到的画面就是离拍摄者较近的花卉清晰，较远的花卉模糊

ᗑ 在屏幕中点击远离拍摄者的花卉，使黄色圆圈对准它并进行对焦，此时得到的画面就是靠后的花卉清晰，近距离的花卉模糊

02　白云没细节？要开启 HDR 功能

　　绝大多数爱好摄影的朋友一定遇到过这样的场景，在户外光线充足的情况下，如果是逆光拍摄，查看照片时会发现，景物几乎变成了黑色的剪影。

　　在这种情况下，有部分摄影爱好者会对准景物进行测光重新拍摄，但采用这种方法拍摄后，会发现景物曝光正常了，但背景几乎成了全白色。

　　另一部分摄影爱好者会开启手机的 HDR 拍摄功能，这才是正确的操作方法。使用此功能拍摄时，手机会连拍两张照片，分别保证亮部与暗部都有细节且曝光正常，再将这两张照片合成为一张照片，从而使照片的亮部不会变为白色，暗部不会变为黑色。

　　在安卓手机上开启 HDR 功能很方便，点击拍摄界面右侧的"更多"按钮，在界面中选择 HDR 选项即可。

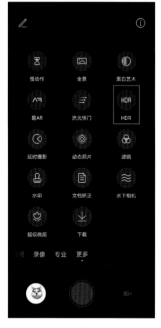

· 技巧 ·

　　本书中提到的安卓手机和 iPhone 分别以华为 P30 Pro 和 iPhone X 为讲解对象，因此个别功能在其他安卓手机和 iPhone 上，其名称和图标可能会略有不同。

↷ 安卓手机通常可以直接选择 HDR 模式进行拍摄

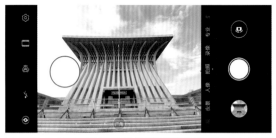

↶ 未开启 HDR 功能时，为了让建筑物的阴影部分能看到细节，左侧较亮的云层已经完全变白，看不到任何细节

↶ 开启 HDR 功能后，建筑物的阴影部分依然可以看到细节，并且在较亮的云彩处也有不错的表现

　　如果使用的是 iPhone，则需要在"设置"界面中选择"相机"选项，然后开启"自动 HDR"功能。

 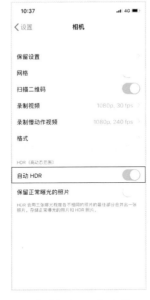

❶ 在"设置"界面中点击"相机"选项

❷ 开启"自动 HDR"功能

ℹ 虽然开启 HDR 功能后在拍摄界面没有任何提示，但照片确实已经具有了 HDR 效果

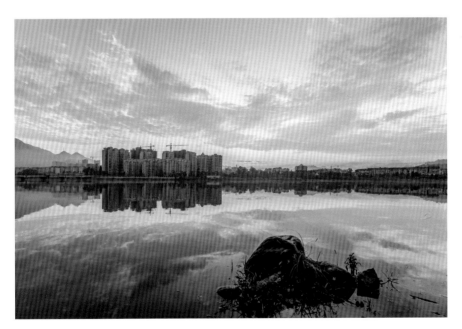

 03 视觉感平淡？根据需求设置照片比例和画质

根据风格设置照片比例

通过不同的照片比例可以营造出不同的视觉感受。一般来讲，4∶3、16∶9、1∶1是3种常用的照片比例。

其中4∶3可以容纳手机的全部像素，拍出最细腻的照片；16∶9则更适合拍摄较宽广的场景，可以引导观者的视线向左右两侧延伸，而且由于16∶9是电影常用的画面比例，因此非常适合拍摄电影风格的照片；而1∶1这种拍立得常用的照片比例则会很自然地给观者以更强的生活气息。

对于安卓手机，部分机型需要在"分辨率"选项中选择所需的图片比例，同时还需要确定照片尺寸。

照片比例	4∶3		1∶1	全屏
照片尺寸	40MP	10MP	7MP	6MP

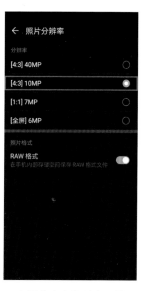

❶ 在安卓手机的照片拍摄界面中点击右上角的■图标，进入设置界面

❷ 选择"分辨率"选项后，即可对画面比例和尺寸进行设置

❸ 在部分安卓机型中，画面比例与照片尺寸需要同时确定

　　而 iPhone 在不使用第三方 App 的情况下，只能使用默认的 4∶3 照片比例，或者正方形（1∶1）照片比例；如果借助第三方 App 如 ProCam 6，则还可以选择 16∶9、3∶2 比例进行拍摄。

∩ 打开 iPhone 自带的相机功能，滑动屏幕可以使用正方形（1∶1）比例拍摄

∩ 打开 ProCam 6，点击界面左下角的箭头按钮，即可选择 4 种不同的照片比例

04　拍歪了？开启水平仪

当拍摄具有水平线或地平线的风光照片时，例如海上日出，水平线是否水平就非常重要了。一旦水平线歪斜，即使色彩再好、场景再壮观也依然是一张废片。

通过手机的水平仪功能，可以直观地看到手机是否为水平状态。对于安卓手机，如果手机处于水平状态，中央的水平线呈橘黄色，如果手机未处于水平状态，则呈白色。

需要注意的是，安卓手机只有在专业模式下，点击█图标时才能找到水平仪功能。

❶ 水平仪功能对于拍摄有明显的水平线或者地平线的场景非常实用，水平线显示为橘黄色则为水平状态

❷ 当水平线显示为白色时，则代表手机倾斜，倾斜的幅度则通过虚线与实线的夹角表示

而 iPhone 自带的相机中并没有水平仪功能，依然需要通过第三方 App 实现。例如 ProCamera，点击界面右上角的█图标，在弹出的菜单中选择"斜度仪"选项。

❶ 点击右上方█图标，选择"斜度仪"功能

❷ 当垂线变为绿色时，表示手机处于水平状态

 景物太小？使用长焦放大功能

　　想要拍摄远处的景物，必须使用手机的变焦功能，这种变焦功能实质上只是放大了局部画面，所以会使画面的质量变差，所以一般不建议使用手机进行变焦拍摄。

　　但由于最近上市的几款安卓手机均搭载了一个潜望式远摄镜头，使手机能够以最大 50 倍的变焦幅度进行拍摄，并且在 5 倍变焦范围内能够做到画质无损，也就是说，只要变焦倍数不超过 5 倍，所拍摄的照片画质与不变焦时拍摄的相同，该功能让摄影师可以灵活采用各种构图形式进行拍摄。下面是笔者在北京奥林匹克公园拍摄的一组高倍变焦的对比照片。

技巧

　　建议使用 5 倍以内的变焦进行拍摄，如果实在有必要，使用 10 倍变焦也可以，但不建议使用高于 10 倍的变焦，因为画质较差。

❶ 当使用广角端拍摄时，由于距离主体太远，根本看不清　❷ 变焦到 20 倍时，可清晰看到奥运五环标志，但画质较差　❸ 变焦到 50 倍后，已经实现了望远镜的效果，但画面已经变得非常模糊了

　　目前 iPhone X 及以上版本支持 2 倍光学变焦，10 倍数码变焦，即在使用 2 倍变焦时画面画质尚可，但如果要在拍摄时将画面放大至 10 倍，画质就会明显变差。

❶ 使用 iPhone 在不变焦的情况下拍摄时，可以得到较高的画质

❷ 当拉近拍摄时，画质明显降低

对于手机远摄能力的加强，笔者认为是未来的一个发展趋势。因为无损变焦可以让摄影师在杂乱的环境中也能拍出有艺术美感，并且能保证一定画质的照片。

在如右图所示的一个停车场中，如果只是通过广角镜头拍摄，车、树、楼房等各种元素根本无法体现出任何画面美感。但在进行变焦拍摄之后，只取树枝的线条美以及与路灯之间的呼应感，一幅不错的照片就拍摄出来了。

❶ 广角端只能拍出杂乱的环境

❷ 利用变焦功能即可拍摄大场景中的局部美

 06 照片没气势？掌握宽画幅全景照片的拍摄方法

认识全景拍摄模式

利用全景拍摄模式，即可拍出气势恢宏的照片。打开相机后，安卓手机选择"更多"选项，在界面中选择"全景"功能，按箭头指示拍摄即可；iPhone 则滑动下方模式栏，选择"全景"模式，即可开始拍摄。由于安卓手机和 iPhone 的全景模式拍摄方法类似，所以下文仅以安卓手机为例进行讲解。

拍摄全景照片时，有以下几点需要注意。

❶ 全景模式下，默认是从左侧开始拍摄的，可以通过点击箭头按钮改变方向。

❷ 拍摄时最好保持双脚不动，持机要稳定，确保箭头匀速地从一侧移至另外一侧。

❸ 拍摄时要确保白色的箭头一直在横线上向左侧或向右侧移动，不要使箭头的尖端高于或低于黄色的水平线，否则拍摄出来的画面就会缺少一块。

❹ 拍摄时，若停留时间过长，相机会自动完成当前的全景拍摄。

❺ 拍摄全景照片结束点的选择很重要，如不及时停止会拍进不协调的画面。例如，拍摄大街时，拍进不必要的路人或者突兀的建筑物，就会破坏画面的美感。要在合适的位置结束拍摄，就需要多观察拍摄环境。

⋒ 安卓手机开启"全景"功能

⋒ iPhone 开启"全景"功能

❶ 进入全景拍摄界面后，先确定全景照片的起点，然后点击快门按钮拍摄

❷ 沿箭头指向移动相机时，尽量保证在黄线附近移动，在拍摄过程中可随时按快门按钮停止拍摄

用全景功能拍出分身照

　　利用全景模式还可以拍摄有趣的"分身照"，即在画面中同一个人出现两次或多次，好像有分身术一般。其实这种照片并不难拍，就是在全景模式下横向"扫"摄开始时，让被摄者出现在画面中，然后让被摄者走出画面，并提前在画面另一端摆好姿势。

　　接下来再移动手机，让被摄者又被手机"扫"摄到，这样，被摄者就在画面中出现了两次，得到分身照。

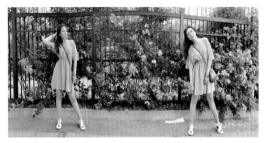

拍出天地相接奇景

　　横向拍摄的全景照片拍腻了，还可以试试竖向拍全景照片。拍摄时用手机按照"地面→天空→地面"的顺序拍一圈或半圈，就能够得到上、下是地面，中间是天空的有趣画面，这是一个难度比较高的拍摄技法。首先，拍摄者需要站着不动，然后慢慢地仰头，最后接近 90° 向后弯腰，在整个拍摄过程中，还要尽量保持相机箭头一直沿着黄线移动。所以，练过瑜伽或者能轻松下腰的拍摄者，操作起来可以更加轻松一些。

拍出高耸的建筑物或树木

　　在拍摄高大建筑物与树木时，可以先切换成为全景模式，横线握持手机从建筑物或树木的底部拍起，缓慢向上移动，这样就能够拍摄出比使用常规方法更有气势的照片。

07 照片偏暗或偏亮？学会这样调整亮度

曝光补偿听起来好像是很专业的词语，其实，它的意思就是调整画面的亮度。如果希望画面亮一些就要加曝光补偿；如果希望画面暗一些就减曝光补偿。

无论安卓手机还是 iPhone，其简易曝光补偿功能使用起来都非常方便。在录制视频时，当点击画面进行对焦和测光时，黄色圆圈附近会出现一个小太阳图标，上下滑动它即可升高或降低画面亮度，也就是增加或减少曝光补偿。

由于 iPhone 和安卓手机在快速调整画面亮度时的操作方法及界面类似，所以下面仅以安卓手机为例，展示其操作方法。

❶ 使用安卓手机或 iPhone 拍摄照片时，点击屏幕会使手机在该范围内对焦并出现黄框，如果认为画面亮度不合适，则用手指按住屏幕上下滑动即可调整亮度，也就是调整曝光补偿

❷ 当用手指按住屏幕并向上滑动时，可以看到画面明显变亮，小太阳图标的位置也向上移动了，表示目前在增加曝光补偿

❸ 当用手指按住屏幕向下滑动时，可以看到画面明显变暗，小太阳图标则会向下移动，表示目前在减少曝光补偿

08　照片色彩灰暗？可以这样设置白平衡模式

在安卓手机中，可以通过设置相机的白平衡模式，确保我们拍摄的照片能真实地还原其在现实中的色彩。例如，在晴天拍摄时，照片会偏蓝，此时将白平衡模式设置为"日光"模式，可以减少蓝色，还原景物本来的色彩。

安卓手机提供自动白平衡 **AWB**、日光白平衡 ☀、阴天白平衡 ☁、白炽灯白平衡 🔆、荧光灯白平衡 ▦ 共 5 种白平衡模式，其色彩表现如下所示。

⋂ **安卓手机白平衡设置：**先点击"专业"按钮，再点击白平衡图标，在白平衡模式条中，选择需要的白平衡模式

⋂ 自动白平衡模式的准确率非常高，推荐在大多数情况下使用

⋂ 在相同的光源环境中拍摄时，荧光灯白平衡模式可以营造出偏红的色彩效果

⋂ 阴天白平衡模式可以表现出浓郁的暖色调，给人一种温暖的感觉

⋂ 白炽灯白平衡模式会使画面色调偏蓝，给人一种清凉的感觉

除了用白平衡改变画面色调，安卓手机还可以通过滤镜功能改变画面色调。在选择滤镜后，部分安卓手机还能够通过点击 ⇕ 图标调节滤镜等级。滤镜等级越高，则滤镜效果越明显。但为了获得更自然的画面，建议不要把滤镜等级调整得过高。笔者在使用过程中发现，滤镜等级在 13~23 比较合适，既有滤镜效果，又不至于严重破坏照片中景物的细节和质感。

安卓手机各滤镜效果如下所示。

⋂ 青涩

⋂ 硬像

iPhone 则可通过内置的滤镜直接拍出不同色调的画面。相比之下，iPhone 的滤镜功能虽然不如安卓手机强大，但滤镜效果却更自然，更耐看。

iPhone 各滤镜效果如下所示。

⋂ 鲜暖色

⋂ 鲜冷色

⋂ **安卓手机滤镜设置**：点击"更多"按钮，即可选择滤镜功能

⋂iPhone **滤镜设置**：点击■按钮，即可在界面下方选择不同的滤镜

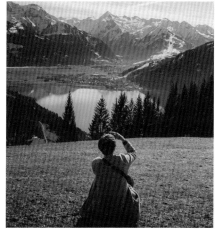

09 画面没有冲击力？不如切换到超广角镜头试试

很多安卓手机都单独配备了超广角镜头，以华为 P30 Pro 为例，双指在拍摄屏幕上做收拢缩小画面的操作或拖动变焦滑块，直至屏幕显示 0.6×，从而可以拍摄更宽广的场景、画面容纳更多的景物。苹果公司认识到广角镜头的重要性后，从 iPhone 11 开始，iPhone 也配备了能够拍摄出超广角效果的镜头，这也是为什么现在新型手机的镜头越来越多的一个原因。

⏷ 在距离建筑物较近时，普通手机的广角镜头无法容纳全部建筑物　⏷ 拖动变焦滑块，切换至超广角镜头后，在同样的位置就能够拍到全部建筑物了

由于超广角镜头对景物线条具有拉伸作用，因此当画面中有线条时，可以利用超广角镜头强化近大远小的透视关系，让场景看起来更具空间感。

> · 技巧 ·
>
> 在拍摄建筑物、大场面风光时首推使用超广角镜头，但也可以尝试近距离拍摄景物，在突出主体的同时，使画面由于有透视变形效果更具视觉张力。

⏷ 使用广角镜头拍摄的画面　⏷ 使用超广角镜头拍摄的画面

10 总是错过精彩瞬间？学会使用手机的连拍功能

对于运动对象，如游乐场中玩耍的孩子、赛场上奔跑的运动员、舞台上表演的演员，为了捕捉他们转瞬即逝的可爱表情、精彩的动作或绝妙的舞姿，可以用连拍模式进行拍摄。无论是安卓手机还是 iPhone，只要一直按住快门按钮不放，即可进行连拍。

其中以华为 P30 Pro 为代表的安卓手机最多可连拍 100 张照片，而以 iPhone X 为代表的 iPhone，最多可连拍 600 张。

需要注意的是，连拍的系列照片如果没有进行过筛选，在相册中只会显示一张。

安卓手机需要点击该照片右上角图标，将所有连拍照片展开，可以从中挑选满意的照片，并在右下角点击√图标，然后点击右上角的图标，选中的照片即被保存在相册中。

iPhone 的操作与安卓手机大同小异，只是操作界面略有区别，详细方法如右所示。

❶ 进入拍照模式

❷ 长按快门按钮开始连拍，并显示拍摄张数

❸ 连拍的照片在照片的左下角会有标记

❹ 打开照片后，点击右上角图标即可展开照片

❺ 点击希望保存的照片，照片右下角会显示√图标

❻ 选择完毕，点击右上角的图标保存

❶ 选择要筛选的连拍照片

❷ 在一系列连拍的照片中，点击希望保留的照片，其右下角的√图标会亮起

❸ 选择完毕后点击右上角的"完成"按钮，在弹出的菜单中，可以选择"全部保留"，也可以选择"仅保留1张个人收藏照片"

11 怎样拍摄突发瞬间？用好手机的熄屏拍摄功能

当发现一个需要立刻抓拍下来的场景，如果还按照"解锁手机→点开相机→拍摄"的方法，那么等拿起手机时，这个瞬间早已错过了。

而利用安卓手机的熄屏快拍功能，不用解锁手机，只需要连按两次音量下键就可以拍摄一张照片。

在"熄屏快拍"中选择"仅启动相机"选项，则可以从锁屏状态以最快的速度开启手机，为抓拍赢得了宝贵的时间。

如果选择"启动相机并拍照"选项，可以实现在锁屏状态下，快速连按两次音量下键就立刻拍摄一张照片的功能。拍摄完成后，才显示手机界面。该功能对于需要隐蔽拍摄，并捕捉最真实表情的街拍场景非常实用。

❶ 点击右上角的图标进入设置界面　❷ 选择"熄屏快拍"选项　❸ 选择所需要的选项

虽然 iPhone 没有像"熄屏快拍"如此强大的快速拍摄功能，但是通过锁屏界面右下角的快捷拍摄按键，也可以实现在不解锁手机的情况下，迅速打开相机进行拍摄的操作。

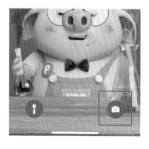

⊃iPhone **快捷拍摄**：重按锁屏界面的拍摄按键，可以快速启动相机并拍摄

12　怎样提升照片格调？试试拍摄黑白照片

安卓手机和 iPhone 均可通过黑白滤镜效果直接拍出经典的黑白照片。但部分安卓手机，例如华为 P30 Pro，内置了"黑白艺术"功能。在此拍摄模式下不但可以拍摄出黑白照片，还可以选择大光圈、人像以及专业模式，让摄影师在创作黑白作品时更加随心所欲。

⋂ iPhone 黑白模式设置：在点击相机后，点击右上角的◐图标，即可在下方选择黑白滤镜并进行拍摄

⋂ 安卓手机黑白模式设置：点击"更多"按钮即可选择黑白艺术模式

⋂ 在拍摄黑白照片时，依旧可以选择大光圈和人像模式

⋂ 专业模式对于需要精确控制画面影调的黑白摄影来说非常好用

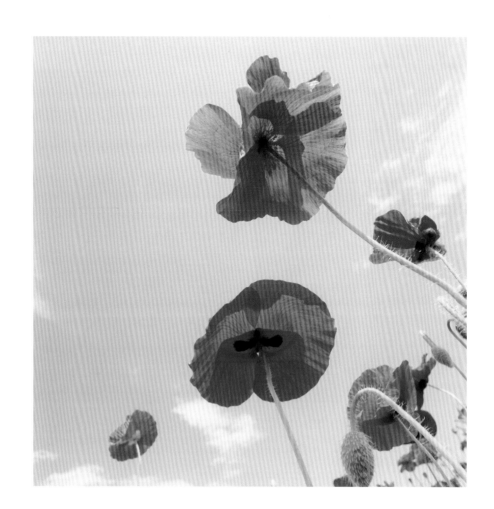

第 2 章

 # 手机摄影必知构图理念

尽可能使画面简洁

手机摄影与其他摄影方式的不同之处在于，所拍摄的场景大多比较杂乱，人多车多是常态。那么，如何在这种纷杂的环境下拍出好照片呢？

比较常用的方法就是尽可能使画面简洁，即对场景进行提炼、过滤、虚化无关的杂乱细节。

拍摄时可通过镜头效果、取景控制、光影及色彩特性等方式，对画面元素进行取舍，以弱化影响画面主体表现力的景物。

例如，可以使用阻挡减法构图的方式，调整拍摄角度，寻找可以使主体或前景阻挡背景中不希望被拍到人或景物的视角，以得到简洁的画面，从而达到突出主体的目的。

利用前景增加画面的层次感

前景可以用于丰富画面的影调和色彩，使画面更富有层次。例如，用深色的前景衬托较明亮的背景或主体，以加强画面的纵深感。如果想拍摄的照片是高调效果，还可以用深色前景丰富照片的影调层次。此外，可以利用景区道路、护栏、走廊、电线杆、石墩、树木、田埂等景物增加画面的层次。我的一个朋友为了给欲拍摄的水景增加前景，折了一些树枝扔在水中，虽然，这种不文明的行为被大家遏制了，但也从中可以看出，他还是挺有摄影意识的，知道前景对于画面的重要性。

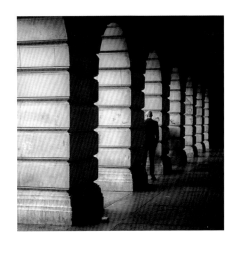

寻找线条为画面增加形式美感

线条可以很好地塑造照片的形式美，因此，在拍摄时应该尝试提取画面中的线条进行表现。尤其是在拍摄建筑物时，寻找建筑物的优美线条尤为重要。

在拍摄树林、草原、海洋、胡泊、高山等风景时，也要注意找到优美的线条。其实，上述风景的线条还是比较明显的，但并非所有的景物都具有明显的外在线条，或在常规的视角下线条不够明显和美观。此时，作为摄影师的你，就应该尝试使用一些特殊的视角或拍摄手法去寻找并提取其中的线条，或者说是创造线条。

例如，用长焦镜头截取景物的一个局部，以强化线条；或者利用长时间曝光使运动中的物体形成轨迹；或者寻找物体的光影形成的线条；又或者切换到超广角拍摄模式，通过镜头的拉伸特性，形成线条。

 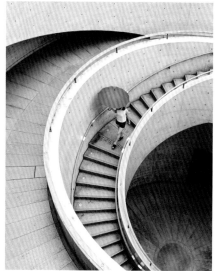

 一定要突出照片的核心——主体

何为一张照片的主体

"主体"即指拍摄中所关注的主要对象，是画面构图的主要组成部分，也是集中观者视线的视觉中心和画面内容的主要载体，还是使人们领悟画面内容的切入点。它可以是单一对象，也可以是一组对象。

从内容上来讲，照片的主体可以是人，也可以是物，甚至可以是一个抽象的对象；而在构图上，点、线与面也都可以成为画面的主体。主体是构图行为的中心，画面构图中的各种元素都围绕着主体展开，因此，主体有两个主要作用：一是表达内容，二是构建画面。

简单来说，构图就是为了表现主体而存在的。构图是否合理，就在于画面能否突出主体并具有一定的美感。

例如，下面 4 张照片，图 1 的主体是交叉的光影，图 2 的主体是画面中的小女孩儿，图 3 的主体是旋转的楼梯，图 4 的主体则是一只猫。

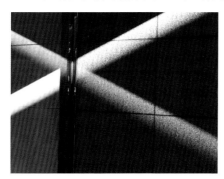

○ 图 1

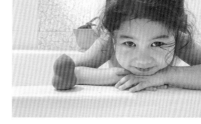

○ 图 2

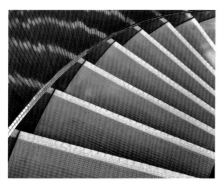

○ 图 3

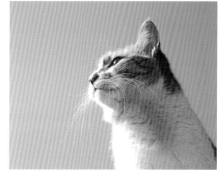

○ 图 4

如何处理主体

　　构图是为表现主体而服务的，所以，处理画面中主体的位置就成了构图的重中之重。

　　为了突出主体，需要让主体处在画面的视觉中心，但视觉中心并不等同于画面的中心。一些常用的构图方法，例如，典型的黄金分割法构图，就是将主体放在黄金分割点上，而不是画面的中心。但有些情况下，将主体放在画面的中心也不失为一种好的构图方法，至于各种构图的具体方法，会在后面的章节中详细讲解。

　　回到视觉中心的问题上。为了让主体处在画面的视觉中心，除了调整主体的位置，更重要的方法在于利用明暗对比、虚实对比、大小对比，以及牵引线、引导视线等处理方法，这些方法都会让观者第一时间注意到主体。对于初学者而言，笔者认为最简单的方法就是通过调整拍摄时手机的角度和高度，使主体的周围成为空白区域，从而以空白区域来突出表现主体。

　　在左侧这张照片中，拍摄者有意识地让主体人物位于光圈里，并通过明暗对比突出了对主体的表达。同时，背景也比较简单，由纯净的黑色组成。一系列对构图的设计都在按下快门按钮前完成，才会拍出主体突出的画面。

03 用好为突出主体而存在的陪体

何为一张照片的陪体

所谓"陪体",是相对于主体而言的。有主体存在,才会有陪体。一般来说,陪体分为两种:一种是和主体相一致或加深主体表现,来支持和烘托主体;另一种是和主体相互矛盾或背离,拓宽画面的表现内涵,其目的依然是为了强化主体。简单来说,是否加入陪体以及如何加入陪体的唯一标准就是能否增强主体的表现力。

摄影作品对于陪体的表现也有一定的要求,陪体必须是画面中的陪衬,用于渲染主体,并同主体一起构成特定情节的被摄体。它是画面中同主体联系最紧密、最直接的次要拍摄对象。需要注意的是,陪体在画面中的表现力不能强于主体。当然,陪体也并不是必需的元素,某些特定的画面并不需要出现陪体。

例如,左侧这张照片,以游客作为陪体增加了画面的活泼感,并且将观者视线引向主体——落日,从而起到了突出主体的作用。

如何处理陪体

处理陪体最重要的一点在于不能影响主体的表达。在不影响主体表达的情况下，可以适当地加入一些陪体，例如，加入前景或者一些周边的元素来对主体所处的环境进行表达。

正因为陪体不能干扰到主体，所以在拍摄时，要尽量选择一个相对简洁的背景进行拍摄。很多朋友拍出的照片不好看的原因就在于，背景选择得太过杂乱，或者由于其他原因不适合突出主体，例如，人头上长树这种常见的构图错误。

下面这张照片是想表现具有中式古典意境美的盆景，因此在拍摄盆景的同时，将古典灯饰也纳入画面成为陪体，配合绘画的背景，在构图上打破画面主体的单调感。

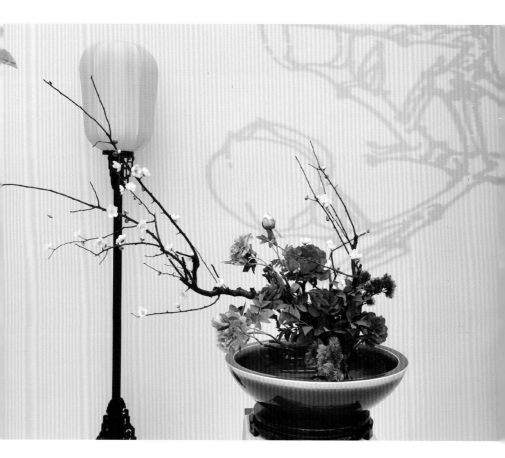

在拍摄时完全不加入陪体也能拍出好照片，这尤其适合刚接触摄影不久，还不知道如何处理陪体的朋友。对于初学者来说，当拍摄经验得到一定累积后，再尝试加入陪体也不晚。

04　了解画面的前景、背景

认识前景

前景就是指位于被摄主体前面或靠近手机镜头的景物。在拍摄时，所谓的前景位置并没有特别的规定，主要是根据被摄体的特征和构图需要来决定的。在摄影中前景有几个重要作用，下面来分别讲解。

利用前景辅助说明画面

前景可以帮助主体在画面中构成完整的视觉印象，因为有些拍摄题材，仅依靠画面主体很难说明事物全貌，甚至会使观众无法了解摄影意图。例如，右侧这张故宫照片，如果没有前景地面和游人的衬托，观者脑海中就无法形成大气的宫殿和游人如梭的景象。

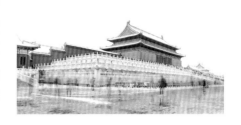

利用前景辅助构图

前景可以用于辅助构图，如框形、圆形等构图方式，通常都需要用前景来帮助构图。

最常见的前景辅助构图方式是在拍摄城市风光时，在画面的前景处安排人、物、花、树等景物，而在画面的背景处则安排高楼大厦，通过这样的构图方式来均衡画面，能够防止画面产生不稳定感。

例如，右侧这张照片，通过前景的游人衬托出观日出的氛围，突出了拍摄者希望表达的旭日东升的主题。

用前景丰富画面的层次

前景可以用于丰富画面的影调、层次和色彩，如用深色的前景衬托较明亮的背景或主体，可以加强画面的透视纵深关系。

右侧这张照片通过芦苇丛、沙漠、天空分别构成了画面中的前景、中景和远景，使画面具有一定的层次感。

认识背景

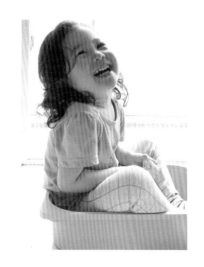

　　背景就是在被摄体背后的一切景物。不同的背景选择和不同的表现手法可以使拍摄的画面看起来有完全不同的意境，但最好选择简洁的背景或者有明显规律感的线条的背景，切记不要选择杂乱的背景进行拍摄。

　　将手机靠近物体并调大光圈拍摄可以得到背景虚化的效果，还有逆光拍摄并提高曝光补偿获得过曝的白色背景，这两种是常用的通过拍摄技法得到简洁背景的方法。

05　用留白为照片营造意境

　　古人在绘画构图中非常讲究空白区域的作用，"虚实相生，无画处皆成妙境""画留三分空，生气随之发"就是对此的总结与描述。一幅画面如果无空白处，则显得沉闷，好似房屋没有窗户，空气难以流通。

　　由于绘画与摄影同属视觉艺术，因此留白理论同样适用于摄影。在摄影时刻意留白可以起到营造意境的作用，使画面一目了然，倍显空灵。

　　在此需要强调的是，空白不一定是纯白或纯黑，只要色调相近、影调单一、从属于衬托画面实体形象的部分，如天空、草地、长焦虚化的背景物等，都可称为"空白"。

　　例如，下图表现了"云深不知处"的缥缈景象，正是因为画面中大面积的留白，才营造了虚无缥缈的意境美。试想一下，如果画面的大部分都被主体，也就是用山峰代替，那么这种"云雾缭绕藏险峰"的意境美就不复存在了。

　　这种大面积留白的画面并非只有在特定环境中才能拍摄，即使在日常生活中，我们也可以以天空、地面为背景，或者以干净的墙面为背景进行拍摄。

 06 掌握手机摄影常用的 6 大构图方法

要拍出好照片，一定要掌握构图法则，这样可以帮助你快速提升照片的形式美感。况且，构图法则也并不难掌握，数来数去，也就那么十几种，所以只要花一些时间，构图是学习摄影中最容易攻克的"堡垒"。

下面逐一介绍摄影中常用的一些构图法则。

水平线构图 ▭

水平线构图，即通过构图手法使画面中的主体景物，在照片中呈现为一条或多条水平线的构图手法。因此，水平线构图是典型的安定式构图，常用于表现表面平展、广阔的景物，如海洋、湖泊、草原、田野等题材。

采用这种构图的画面能够给人以娴雅、幽静、安闲、平静的感觉。

当水平线与画面的水平边框重合在一起时，能使画面具有明显的横向延伸感，如果在画面中有多条水平线，则能够起到强调这种感觉的作用。

根据水平线位置的不同，可分为高水平线构图、中水平线构图和低水平线构图。

高水平线构图 ▭

高水平线构图是指画面中主要水平线的位置在画面靠上 1/4 或 1/5 的位置，重点表现水平线以下的部分，例如大面积的水面、地面等。

中水平线构图 ▭

中水平线构图是指画面中的水平线居中，以上下对等的形式平分画面。采用这种构图形式的目的，通常是为了拍摄上下对称的画面。

低水平线构图

低水平线构图是指画面中主要水平线的位置在画面靠下 1/4 或 1/5 的位置。采用这种水平线构图的目的，是为了重点表现水平线以上的部分，例如大面积的天空。

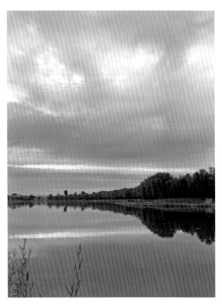

三分法构图

三分法构图实际上是黄金分割构图形式的简化版，是指以横竖三等分的比例分割画面后，当被摄体以线条的形式出现时，可将其置于画面的任意一条三分线位置。这种构图可以表现大空间、小对象。采用三分法构图拍摄的画面，主体表现突出，构图元素简练，视觉冲击强烈。

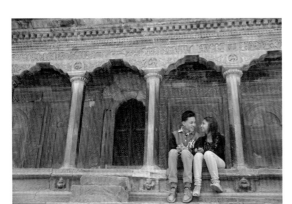

九宫格法构图　

对摄影而言，真正用到黄金分割法的情况相对较少，原因并非摄影师不想，而是实际拍摄时很多画面元素并非摄影师可以控制，再加上视角、景别等多种变数，因此很难实现完美的黄金分割构图。

但值得庆幸的是，经过不断的总结和运用，人们根据黄金分割法的特点演变出了一些相近的构图方法，九宫格法（又称为三分法）就是其中一个重要的变化，其基本作用就是避免对称式构图的呆板。

在此构图方法中，画面中线条的 4 个交点称为"黄金分割点"。我们可以直接将主体置于黄金分割点上，也可以将其置于任意一条分割线上。

	上三宫	
左宫	中宫	右宫
	下三宫	

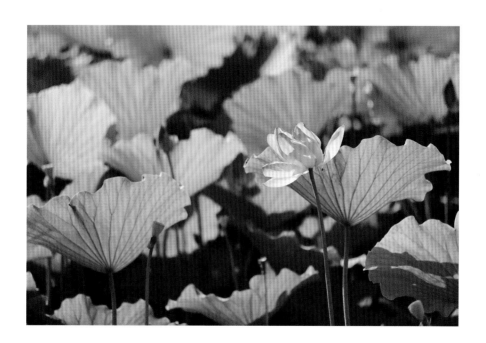

对称式构图

　　对称式构图通常是指画面中心轴两侧有相同或者视觉等量的被摄体，使画面在视觉上保持相对均衡，从而产生一种庄重、稳定的协调感、秩序感和平稳感。在拍摄过程中，经常能碰到结构对称的被摄体，如古典的建筑物或物品。

　　风光摄影中如果拍摄的是水景，将水面倒影纳入画面，以其与水面的交界线作为画面的中轴线进行对称取景，以得到平衡感较强的对称式构图，可以说是对称构图的典型应用。

透视牵引线构图

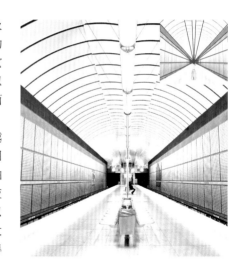

　　透视牵引线构图能将观者的视线及注意力有效牵引、聚集在整个画面中的某个点或线上，形成一个视觉中心。它不仅对视线具有引导作用，而且还可以大幅加强画面的视觉延伸性，增加画面的空间感。

　　画面中相交的透视线条所呈角度越大，画面的视觉空间效果则越显著。因此，在拍摄时摄影师所选择的镜头、拍摄角度等都会对画面透视效果产生相应的影响，例如，镜头视角越广，越可以将前景尽可能多地纳入画面，从而加大画面最近处与最远处的差异对比，获得更大的画面空间深度。

　　地铁与长廊是实践这种构图手法的好场所，上面的这张照片拍摄于意大利的一座地铁站，画面的透视效果非常明显。

框式构图

框式构图是借助被摄体自身或者被摄体周围的环境，在画面中制造出框形的构图样式，以利于将观者的视点"框"在主体上，使之得到观者的特别关注。

在具体的拍摄中，"框"的选择主要取决于其是否能将观者的视线"框"在主体物上，而并不一定非是封闭的框状，除使用门、窗等框形结构外，树枝、阴影等开放的、不规则的"框"也经常被应用到框式构图中。

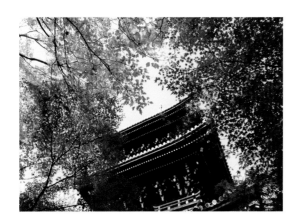

在拍摄过程中，经常能遇到各种小水景，例如，地面小水潭、水缸中水面等，采用合适的角度拍摄倒映在这些水面的景物，能够得到视角独特的照片，而这样的照片大多使用的也是框式构图。

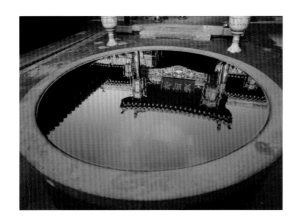

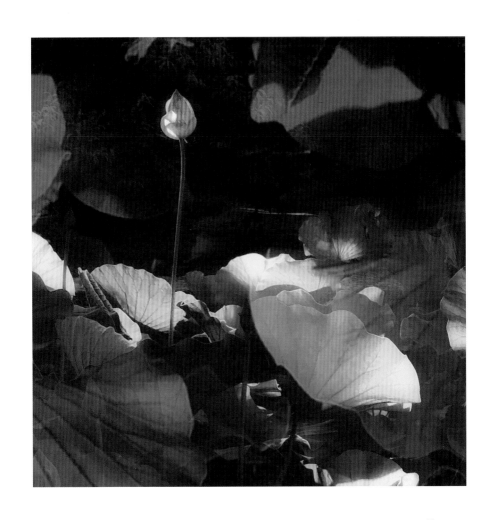

第3章

用光技巧

光影的运

学会拍清新高调与神秘低调照片

清新、自然的高调照片

80% 以上的画面为白色或浅灰色，能够给人以明朗、纯净、清秀、淡雅、愉悦、轻盈、优美、纯洁之感。

在拍摄高调照片时，在构图方面应该保证包括主体和背景在内的区域都应该是浅色调的；在用光方面则应该选择正面光或散射光，例如，多云或阴天的自然光，由于能够形成小光比，减少物体的阴影，形成以大面积白色和浅灰为主的基调，因此常用于拍摄高调照片。

需要注意的是，画面中除大面积的白色和浅灰色外，还必须保留少量黑色或其他鲜艳的颜色，如红色，这些颜色恰恰是高调照片的重点，能起到画龙点睛的作用。

这些面积很小的深色调，在大面积淡色调的衬托与对比下，使整个画面有了视觉重点，容易引起观者的注意，同时避免了因为缺少深色后，高调产生苍白无力感的问题。

高调照片适宜表现雪景、海景和人像等摄影题材。

凝重、神秘的低调照片

80% 以上的画面为黑色和深灰色，常用于表现严肃、淳朴、厚重、神秘的题材，低调画面常给人以神秘、深沉、倔强、稳重、粗放的感觉。

在拍摄低调照片时，在构图方面应该注意保证深暗色的被摄体占画面的大部分面积；在用光方面则应使用大光比的光线，因此，逆光和侧逆光是比较理想的光源角度。在这些光线照射下，不仅可以将被摄体隐没在黑暗中，同时还可以勾勒出被摄体的轮廓，使画面更具看点。

与高调照片类似，在低调照片中也应该存在少量的亮色或艳色，使画面沉而不闷，在总体的深暗色氛围下呈现生机，同时避免了低调画面由于没有亮色而显得灰暗无神的问题。

低调照片适宜表现剪影、夕阳等摄影题材。

02 用好光影，照片立即大变样

利用投影表现特殊的画面氛围

阴影，即通过光照由物体投射在另一个平面上的阴暗区域，该阴影的形状能够在一定程度上反映出投影的主体。有时光和影会在画面上交错出现，尤其是当深暗的投影与画面明亮的主体在画面中有规律地交替出现时，阴影的加入则使画面显得更有形式美感。

形状独特的影子往往能成为画面的重要构成元素，尤其是傍晚或者日出时，建筑物、树木或动物等往往会形成巨大的阴影，是一种很好的造型元素。

物体的投影还可以表现出空间的透视感，形成近暗远淡、近深远浅的画面效果，给画面增添戏剧性的效果。

此外，灯泡、射灯等人造光源也可以制造出投影效果，常用来表现神秘、特殊的画面氛围。

利用阴影简化画面

一些较重的阴影可以遮挡住环境元素，起到简化画面的作用，并突出画面中的主体。

虽然在现实环境中看到的阴影很少有死黑效果，那是因为人眼的夜视能力要比手机强很多，所以可以通过降低曝光补偿或者后期调整暗部的方式来加重阴影。

这就要求摄影师在观察时就能想象出调整之后的阴影效果，从而通过在脑海中形成的最终效果来指导前期拍摄。

将影子作为画面主体

　　影子不仅可以作为陪体来营造氛围或者通过明暗对比突出主体，还可以直接作为画面的主体。这种"本末倒置"的方式往往能产生奇妙的视觉及心理感受。

　　当摄影师只拍摄影子时，观者会不自觉地联想："什么景色会投下这样的影子呢？"从而让画面具有神秘感。

　　但如果反过来，则会变得习以为常，观者也不会对画面内容有更多的想象。

利用阴影形成的线条

　　有些阴影会形成有规律的线条，利用线条可以让画面增添几何美感，或者引导观者的视线等。除此之外，阴影形成的线条还会出现明暗对比，而利用明暗交替可以让画面更有形式感。

03　利用剪影拍摄简洁的画面

所谓剪影，即按被摄体外轮廓形成的剪纸式阴影实体，比阴影更具象。剪影与阴影不同，因为阴影只是实体所产生的虚影，其本身不存在任何细节，但剪影却是由实体形成的抽象画面，因此，蕴含着更为充分的表达效果，并由此使观者产生联想，画面显得更有意境与张力。

拍摄剪影本身并不复杂，但发现漂亮的剪影对象却有一些技巧。比较实用的技巧是在逆光下眯起眼睛观察主体，通过减少进入眼睛的光线，将被摄体模拟成剪影的效果，从而更快、更好地发现剪影。

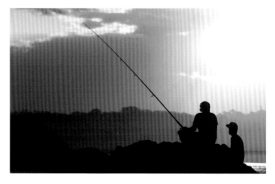

此外，构图时的一大误区也必须注意，即如果拍摄的是多个主体，不要让剪影之间产生太大的重叠，因为重叠后的剪影可能让人无法分辨，从而失去表现剪影的意义。

当然，如果能够利用空间错视的原理，使两个或两个以上的剪影在画面中合并成一个新的形象，则可以尽量使其相互重叠，为画面添加新的艺术魅力。

04　用光线塑造立体感

光线也影响着物体立体感的表现。光线能够在物体表面产生受光面和背光面，如果一个物体在画面上具备了这两个面，它就具备了"多面性"，观者才能直接感受到景物的形体结构。

不同方向的光线中，侧光和斜侧光能更好地表现这种立体结构，因为这些光线能使被摄体有受光面、阴影面、投影和质感，影调层次丰富且具有明确的立体感。

另外，被摄体的背景状况也影响着其立体感的表现。如果被摄体与背景的影调和色彩近似，缺乏明显的对比，则不利于表现立体感。只有被摄体与背景形成对比时，才能突出其立体感。

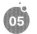

05 用光线表现质感

　　光线的照射方向不仅影响了画面的立体感，还对物体的质感有根本性的影响。

　　若要有效地表现质感，应当注意选择合适的光位，因为质感的强弱在很大程度上取决于光对被摄体表面的照明质量和方向。只需利用侧光或前侧光，就可以将被摄体的质感表现出来。

06 用光线营造画面气氛

　　在摄影中可以利用光线来营造特定的气氛，给人以身临其境的感受。

　　有气氛的照片有更强的表现力，但气氛却又极难说清与捕捉。气氛往往在某个时间段或某些状态下以特定的光线形式呈现出来，但要抓住它，既需要机遇，也需要技巧。

　　无论是人造光还是自然光，都是营造画面气氛的第一选择，尤其是自然界中的光线，有时晴空万里，拍摄出来的画面给人以神清气爽的感觉，有时乌云密布，给人以压抑、沉闷的感觉。这样的光线往往需要长时间的等待与快速抓拍的技巧，否则就会稍纵即逝。

　　比起自然界中的光线，人造光的可控性会好许多，少了许多可遇而不可求的无奈，只要能够灵活运用各类灯具，就能根据需要营造出神秘、明朗、灯红酒绿或热烈的画面气氛。值得注意的是，在拍摄类似效果的照片时，控制好曝光量是至关重要的。

01 选择最美的自拍角度

　　自拍也是非常讲究角度的，恰当的拍摄视角不仅可以增强美感，而且可以很好地遮盖人物面部的小瑕疵，所以，要想让自拍照更漂亮，一定要学习一些自拍角度的小技巧。

侧脸式自拍轮廓更清晰

　　侧脸的角度并不常见，这种角度比较适合脸型轮廓较好、立体感也比较强的人。

　　采用这种角度自拍有一定的难度，通常需要将手臂从身体的左侧或右侧伸出，进行盲拍。由于无法看到屏幕中的自己，因此，无法有针对性地调整自己的面部表情、头部的角度，可能需要尝试若干次，才能得到一张令人满意的照片。

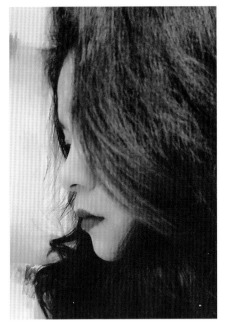

⋒ 如果脸部轮廓好看，选择侧脸拍摄也不错
　摄影：陈维静

局部自拍表现神秘感

　　拍摄不完整的景物有一个好处，那就是可以引发观者的联想。在自拍时同样有这个效果，无论是只拍眼睛还是只拍嘴唇、锁骨，缺失的部分总会让观者浮想联翩。但有一个前提，那就是只拍摄的这部分必须足够惊艳，这样才能吸引观者的眼球。

　　以右图为例，拍摄的部分是最引人注目的红唇，并利用黄金分割构图法，将其放在了视觉中心，使观者的注意力瞬间被吸引，并对照片中人物的长相进行联想，也就营造出了一种神秘感。

⋒ 只留下引人注目的红唇，让画面充满神秘感
　摄影：陈维静

⑩2 9 个技巧助你拍出最美的她

简单的背景更适合拍摄人像

之所以说简单的背景适合手机拍摄人像，是因为以目前的手机制造水平，手机拍摄还无法像单反相机那样拍出漂亮的背景虚化效果，而简单的背景可以确保即使没有优秀的虚化效果，也可以使主体突出。

只要你善于观察，简洁的背景在生活中很常见，天空、墙面、灌木丛、工厂大门等，都可以作为人像拍摄的背景。这样，即使没有像单反相机那样突出的虚化效果，依然可以得到优秀的人像照片。例如右侧的照片，就是以墙面作为背景，暗暗的花纹还有一种别样的美感。

⋂ 摄影：陈维静

玩出镜花水月般的创意自拍

在有化妆镜、衣帽镜或镜面反射的电梯间时，不妨与镜子中的自己互动一下，或者自己用自拍杆拍摄，也可以请其他人拍摄，都能获得很有意思的照片。

⋑ 摄影：刘玲

如何拍出回头间的风情

"回眸一笑百媚生，六宫粉黛无颜色"是唐代诗人白居易所作的《长恨歌》中的诗句，描写杨贵妃的回头一笑娇媚百生，使后宫的妃嫔尽失光彩。这是一句很有画境的诗句，因此，常被摄影师用来拍摄女性人像。

拍摄时可以刻意，也可以无意，摄影师既可以在拍摄之前就告诉模特，需要走在什么位置上回头且露出笑容，以便摄影师抓拍回眸一笑的瞬间，也可以在其完全不知情的情况下，在模特的身后猛然喊名字，待她回头的瞬间拍摄。

· 技巧 ·

模特回头不能过猛、幅度过大，否则头部与脖子的角度就不自然了。如果是长发要注意甩起的长发造型是否好看。如果模特身着飘逸长裙，还要考虑裙子摆动的角度及造型。

侧面一样美丽

亚洲人的脸型生来就没有欧美人立体，如果拍摄时的光线也不理想，效果肯定不会令人满意，在这种情况下不妨从侧面来寻找角度。

从侧面拍摄人像时，一定要注意表现人物所处的环境，并且照片中的人物最好能够有一定的肢体动作，否则，虽然从侧面可能拍到了人物比较美的一面，但是如果没有环境衬托、缺乏肢体动作，照片就会显得生硬、没有内容，更谈不上感染力了。

 摄影：玲妹妹和她的朋友们

利用环境烘托气氛

　　拍摄人像时，一定要特别注意利用环境来烘托气氛、营造感觉，尤其是在旅拍人像时，一定要在画面中安排当地有特色的景观、建筑物。那种从画面中流露出浓浓异域风情的照片，更容易吸引观众的目光。

　　只是在拍摄时，一定要注意控制人物在画面中的比例。如果人物所占面积较大，那么环境在画面中所占的面积就会比较小，起不到烘托气氛、营造感觉的作用；如果人像在画面中所占的面积过小，又会减弱人物与环境互动的效果。这两种情况是缺乏摄影常识的爱好者最容易犯的错误。

つ 摄影：刘娟

拍摄简洁画面的人像照片

　　简洁的画面能够更好地突出表现人物，但是我们面对的拍摄环境通常比较复杂，手机拿在手中不知什么时候就要拍照。可能拍摄者身处闹市中，也可能是在繁花盛开的田野中，但越是在繁杂、混乱的场景中，我们就越是要寻找到那些能够使画面简洁起来的前景或者背景，例如一面墙、一扇门，甚至是晾晒在绳子上的床单。

つ 摄影：刘娟

拍出修长身材和小脸效果

　　无论是自拍还是他拍，大家都在追求"脸小眼大惹人怜"的效果，若要得到这种效果可采用俯拍的手法，就是手机的位置高于被摄者，被摄者的眼睛不要看镜头，可向前侧方望去，这样拍出的神态更有魅力。另外，由于绝大多数的手机镜头都是 35mm 的定焦镜头，因此，采用这种角度，可以使被摄者的身材看起来更加修长。拍摄的时候要竖持手机，这样可以形成竖画幅的构图，而竖构图非常适合表现女性苗条的身材。

　　⊃ 摄影：刘娟

让自己在照片中小一点

　　让自己在画面中的比例小一点，反而会突出壮美的自然景观，但在拍摄时要注意将人物放在画面的黄金分割点上，不要让观者忽略了人物的存在，否则再壮丽的景色也会由于缺少这点睛一笔而失去照片的意境美。

　　例如，下面这张照片，即使画面中大部分都是星空，但主体人物却依旧突出，原因就在于将主体放在了黄金分割点附近。

别看镜头

总想给朋友拍一张小清新的照片，但是拍出来的画面总是不满意，好像哪里缺了一点什么。通常小清新的画面都给人一种若有所思、云淡风轻的感觉，只要被摄者望向别处就可以获得这种画面效果。

拍摄的时候可以尝试一下让被摄者看着天空或者斜前方，或是假装若有所思，拍出来的画面效果就会不一样。不盯着镜头时被摄者会很放松，会更自然地表现自己的情绪，这与想要拍摄小清新画面的主题很吻合。由此可见，改变一下拍摄方式，会收获不一样的画面效果。

不过需要注意的是，要给被摄者的眼神方向留出空间来，这样画面看起来会很舒服，既避免了视线堵塞，又创造了令人遐想的空间。拍摄完，还可以利用手机中的滤镜效果营造出不一样的画面气氛。

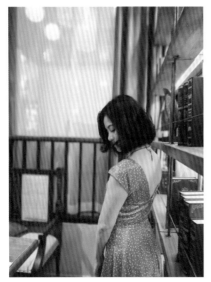

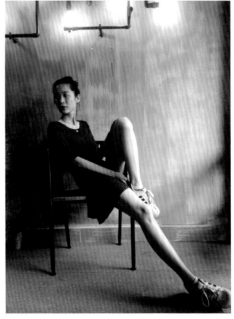

➲ 摄影：玲妹妹和她的朋友们

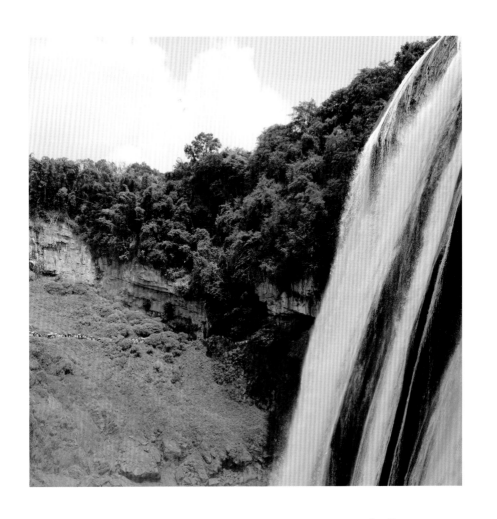

风光拍摄
技法专题

第 5 章

01　拍摄旅途中的高山

利用山间云雾营造仙境效果

　　高山与云雾总是相伴相生的，各大名山的著名景观中多有云海，例如黄山、泰山、庐山等，都能够拍到很漂亮的云海照片。

　　拍摄有云雾衬托的山景照片，在构图方面需要留白。而在用光方面则可以考虑采用顺光或前侧光，使画面具有空灵的高调效果；采用逆光拍摄山景容易形成剪影，可以与雾气形成虚实、明暗的对比，更容易表现山景的轮廓美。

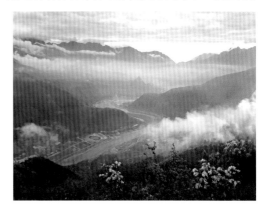

　　在云雾笼罩大山时，山就会变得模糊不清，山的部分细节被遮挡，被遮挡的山峰与未被遮挡部分产生了虚实对比，在朦胧之中产生了一种不确定感，拍摄这样的山脉，会使画面产生一种神秘、缥缈的效果。

⋒ 摄影：刘勇

利用前景表现层次

　　在拍摄各类山川风光时，如果能在画面中安排前景，配以其他景物（如动物、树木等）作为陪体，不但可以使画面有立体感和层次感，而且可以营造出不同的画面气氛，增强山川风光作品的表现力。

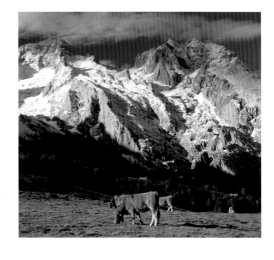

　　例如，有野生动物作陪体，山峰会显得更加幽静、安逸，也更具活力，同时还增加了画面的趣味性。如果利用水面或花丛作为前景进行拍摄，则可以增加山脉秀美的感觉。

　　右侧这张照片将碧绿的草地和沉稳的牧牛放在画面的前景处，这样做不仅能丰富画面的构成，还能为画面增添生机。

利用 V 形构图强调山势的险峻

如果要表现山势的险峻，最佳的构图莫过于 V 形构图，这种构图中的 V 形线条，由于能够在视觉上产生高低视差，所以当观者的视线在 V 形的底部（即山谷）与 V 形的顶部（即山峰）之间移动时，能够在心理上对险峻的山势产生认同感，从而强化画面要表现的效果。

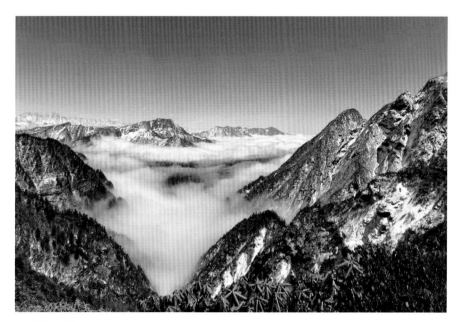

⋒ 摄影：刘勇

在逆光、侧逆光下拍出有漂亮轮廓线的山脉

在逆光的条件下拍摄山脉，往往是为了在画面中体现山脉的轮廓线，画面中山体的绝大部分处在较暗的阴影区域，基本没有细节，因此，轮廓线就是提升画面美感的关键。拍摄时应选择山脉中线条起伏最漂亮的部分，且应该在天色将暗时进行，此时天空的余光能够让天空中的云彩为画面添色。

在侧逆光的照射下，山体往往有一部分处于光照之中，因此不仅能够表现出明显的轮廓线条，显现山体的少部分细节，还能够在画面中形成漂亮的光线效果，因此是比逆光更容易出效果的光线。

黑白画意山水

　　国画是我国艺术的瑰宝之一，只以黑白两色作画，却能表现出非凡的意境美。通常来讲，当景色比较简洁、层次较分明的时候，拍摄黑白照片较为合适。

　　例如右侧的照片，画面中有渔船、古建、远山，三者的层次感在只有明暗变化的黑白照片中更为突出，再加上薄雾与黑白化的处理，简化了画面元素，令整幅照片颇有国画的风味。

　　利用安卓手机的"艺术黑白"功能，并选择其中的专业模式，在创作黑白摄影作品时会更加得心应手。

🎧 摄影：徐海平

 拍摄流水

慢门拍出有丝绸质感的溪流和瀑布

　　利用安卓手机"流光快门"中的"丝绸流水"功能，或者 iPhone 的"实况"功能，即使是手持拍摄，依然可以拍出单反相机中"慢门流水"的效果。

　　丝绸瀑布效果可以让画面显得更干净，并且线条感更强，也容易与周围的景色形成动静对比。

　　在拍摄时要注意尽量不要晃动手机，虽然可以手持拍摄，但如果用三脚架固定手机拍摄，效果会更好。

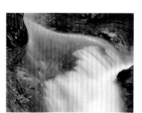

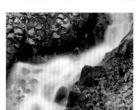

利用倒影表现静谧美感

　　水面对于摄影的一个重要价值就是可以产生倒影。利用水面倒影不但可以平衡构图，还可以让画面显得更有视觉冲击力。

　　需要注意的是，不一定非要面积很大的湖泊才能产生广阔的倒影场景，只要你的拍摄视角足够低，即使是一处小水洼也能够倒映下整个布达拉宫。

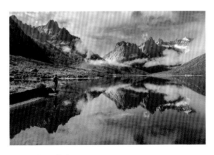

　　而倒影的拍摄，往往需要水平线保持绝对水平，稍有偏差就会导致出现一张废片。因此，建议开启手机的网格线功能，从而轻松拍出绝对水平的倒影照片。

🎧 摄影：党宏

合理安排水平线的位置拍摄海面

　　水平线（地平线）在画面中的位置不一样，画面效果也会不同。当水平线在画面的上方时，可突出表现水平线下方的景物。这种构图使水面占据了画面的大部分，为了画面的美观，可利用长时间的曝光得到水雾状的水流，为画面营造一种浪漫的气氛。

　　如果构图时使水平线居中，以上、下对等的形式平分画面，水平线上方的景物与水面形成对称效果，能够使画面具有平衡、对等的感觉。

　　如果天空有漂亮的云彩，构图时，可将水平线放在画面下方，这样观者就可以将注意力放在画面的上方了。

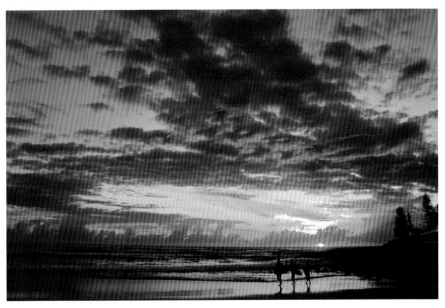

03 拍摄日出日落的辉煌

对着太阳拍出漂亮的剪影

在逆光下拍摄日出日落时，通常光比较大，此时非常适合拍摄剪影效果的画面，这种表现方式不仅可以增加画面美感，还可以营造出日暮静谧的气氛。

如果照片偏灰，可适当减少曝光补偿，使剪影呈纯黑调，还可以使画面色彩更加浓郁。

注意在拍摄剪影的时候，前景景物的轮廓一定要漂亮、清晰，不能与背景景物的轮廓重叠。如果有这种情况，拍摄时可以举着手机到处走一走，看看是否能够让前景与背景的景物错开。

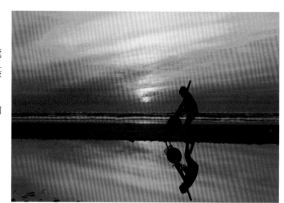

让画面具有浪漫的气息

在专业的、严肃的摄影领域，摄影师不会允许自己的照片内出现眩光，或者耀斑，这样的照片被认为是一种不专业的表现。但手机摄影天生具有随意性、亲和性，因此，不仅不必将眩光与耀斑排除在画面以外，反而可以特意让画面中出现眩光、耀斑，营造出一种温暖、朦胧的感觉。

要拍出这种感觉的画面，应该在光线位置比较低的情况下进行拍摄，即在日出与日落前后半小时左右进行拍摄。

 04 拍摄洁白无暇的雪景

寻找雪中的色彩

在冰雪类照片中，往往缺乏可表现的色彩，如果在纯净的冰雪世界中，增添一点鲜艳的色彩，会使原本平淡的照片脱颖而出。在冰天雪地中，这种独一无二的色彩并不常见，拍摄者可以寻找一些在冬天绽放的梅花、四季常青的植物等作为色彩进行点缀，这样拍出的雪景画面可避免单调，且十分有生机。

用纷飞的雪花渲染画面意境

如果要表现雪花飞舞的景色，最好选择较深的背景，这样能衬托出雪花飘落留下的一道道白色轨迹，可以获得更好的画面效果。

拍摄纷飞的雪花时，需将手机置于有遮挡之处，以避免镜头沾上雪花，影响拍摄效果。

05 拍摄树木

拍摄树木的局部

　　在森林中拍摄时，除了展示森林的壮阔气势，还可以寻找树木有意思的局部，得到更有特色的画面。

　　尽量靠近能够使画面中不再出现多余而杂乱的元素拍摄，往往能够获得难得一见的视角，例如，将树木的局部元素抽象成几何图形和大面积的色块。拍摄时要注意通过构图使整个画面有一种几何结构感，要想在这方面有所提高，可以多观赏抽象绘画大师的画作，从中学习其精湛的构图技艺。

正对太阳拍摄通透的树叶和星芒效果

　　在接近正午时段，如果你正在树林中，不妨仰头正对太阳拍摄一张树叶的照片。部分树叶会被逆光打出通透感，而一些被遮挡的树叶则会成为暗部，形成自然的明暗分布。

　　通过巧妙地寻找拍摄角度，让阳光从树叶的缝隙中穿透过来，还会形成好看的星芒效果，为画面增色不少。

用剪影表现树木的线条感

剪影的拍摄形式很适合表现形状美感。如果想拍摄树木枝干的线条美，将其拍成剪影是不错的选择。

在拍摄时要注意寻找最能让观者感受到美感的枝干，并通过调整拍摄角度来得到一个相对纯净的背景。

仰拍寻找纯粹的色彩对比

不是说只有仰拍才能找到树木的色彩对比，而是因为通过仰拍可以让干净的天空作为背景，从而让色彩对比更加突出，增加画面的形式感。

极简树木的拍摄思路

极简风格的树木照片在网络上非常流行，主要是因为画面可以传达出一种情绪与意境，下面介绍一些极简树木拍摄的思路。

孤独的树

画面中孤零零的一棵树，是极简树木的常见拍法。但这种景象其实在身边的环境中很少见，往往需要在大面积的田地或者大草原中寻找。

但即使是在草原中，一望无际的环境下只有一棵树的景象也非常难找，所以要学会利用地势，从坡下拍摄坡上的树木。这样既可以将草地纳入前景，还能将天空作为背景，从而避开其余的树木，拍出孤零零一棵树的效果。

利用黑白效果简化画面

在摒弃色彩之后，画面会变得更简单，树木的枝干线条会更加突出，从而营造一种极简美。

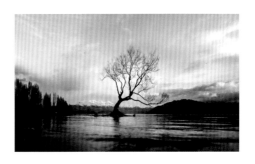

但需要注意的是，此方法并不适合拍摄枝繁叶茂的树木，因为过密的枝叶会让树木形成一团黑，严重影响画面美感。

利用雾气拍摄极简树木

清晨的树林中通常会起雾，此时是拍摄极简风格画面的最佳时机。在拍摄时适当提高曝光补偿，避免照片出现发灰的情况。

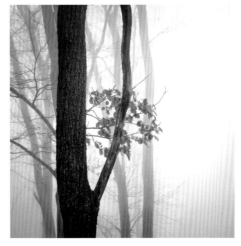

暗背景突出叶片形态

寻找叶片与背景具有较大明暗对比的场景，并利用点测光，对叶片亮部进行测光，即可得到暗背景的画面。当然，也可以直接为叶片准备一个黑背景再进行拍摄。

强烈的明暗对比会充分展现叶片的形态美，所以最好选择完整、有鲜明形状特点的叶片进行拍摄。

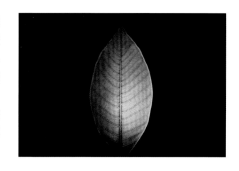

白背景表现叶片的形态美

当背景完全过曝，呈现白色时，配合绿油油的叶片，画面会显得非常清爽，而叶片的形状也可以充分展示。

对于局部形状有特色的叶片，为了突出它的特点，也可以通过特写的手法拍摄其局部。

表现叶片纹路的对称美

均衡与平衡是大自然的规律，在叶片的纹路上也有所体现，所以通过近距离拍摄，并采用对称构图，即可表现出叶片纹路的形式美感。

通过光影突出叶片的纹路

　　一些表面凹凸不平的叶片可以通过光线形成明暗对比，从而表现出叶片的纹路美。

　　一般来说，为了突出叶片纹路所营造的光影线条，应该尽量避免其他阴影投到叶片上。但右图比较特殊，其阴影竟然具有一定的规律性，而且形状好像是含苞欲放的花朵，反而为这张照片增添了不少看点。

通过虚实表现纹路美

　　通过极浅的景深，让叶片的纹路出现虚实变化。这种方法在表现如下图这种叶纹不是特别整齐的叶片时，可以营造一种迷离感与梦幻感，让画面更具艺术气息。

拍摄叶片上的水珠

　　一场雨后，在叶片上出现水珠时，其往往会顺着叶片纹路流下。这时就可以用微距镜头记录这个瞬间，营造更有灵性的画面。如果没有雨，我们也可以向叶片上喷一些水，来模拟雨后的场景。

06 拍美身边常见的小草

通过满构图营造抽象感

一棵棵小草的形态虽然大同小异，但当小草铺满整个画面后，其本身和光影形成的线条就会互相交错，并呈现一种抽象美。

为了突出画面中的线条，建议将手机放在草地上，并使用微距模式拍摄。因为一旦采用俯拍，画面中必有空隙，满构图所营造的抽象感就不复存在了。

利用黑白模式表现小草的线条美

当摒弃了色彩，画面中只有明暗变化时，更有利于表现小草的线条美。

而为了让线条在画面中更突出，切记选择简洁的背景和不是那么密集、线条比较分明的草丛进行拍摄。例如，芦苇荡等场景则非常适合通过黑白来突出其线条美。

拍出色彩对比

如果想让画面更具视觉冲击力，营造色彩对比也是一个好方法。例如，下图就是通过水面和天空营造的蓝色背景与枯黄的野草形成了鲜明的色彩对比，既突出了主体，又让画面更有力量感。

用好光，拍不一般的草

小草本来就很平凡、普通，为了将其拍得不普通，一定要利用光线来营造画面氛围。

利用夕阳的暖黄光线

在黄昏，利用逆光或者侧逆光拍摄带有种子的草时，可以拍出金黄色的效果。

而一些带有毛茸茸边缘的草，如狗尾草，则会被镶上一层金边。所以，"黄金时刻"对于拍摄小草来说同样重要。在拍摄时再适当提高一些色温，可以让金黄色的光芒更明显。

逆光拍摄唯美光斑

在草丛中洒些水，再使用大光圈逆光拍摄，即可将小草上的水珠拍出点点光斑效果。

其实也可以不需要水珠，只要是点光源，在使用大光圈拍摄时，均可以拍出光斑效果。

如右图中，除了水珠形成的光斑，你会发现旁白被虚化的树同样出现了圆形光斑。而这些光斑就是由透过树叶缝隙的点光源形成的。

拍出枯黄野草的萧瑟

当草枯黄后，为了突出这种萧瑟感，可以在后期适当降低色彩饱和度。如果想让黄色更加浓郁，则可以选择在清晨或者日落时分，利用低色温的光线为画面染色，并适当提高色温值。

花卉拍摄专题技法

01 巧用构图形式拍摄不同造型的花卉

用黄金分割构图突出单朵花卉的美感

在花卉摄影中，经常拍摄的不是一丛丛的花卉，而是单独的花朵，因此，可以使用黄金分割构图方法突出花朵，使照片更加符合视觉审美标准。

拍出"犹抱琵琶半遮面"的效果

拍摄花朵时，可以利用虚化的前景形成框架，隐约透露出小部分的花朵，这样不仅可以在画面中强化花朵的主体地位，也可以使画面有一种"犹抱琵琶半遮面"的效果，增添花朵的神秘感。

适当留空引遐想

大部分人以为纷乱的花束就不能留白，对于冲天花束，还有一种拍摄方式是十分流行的。

例如右侧这张照片，对于"一怒冲冠"状的树花，此时仰视拍摄也可以达到不错的效果。适当地留白，也增加了人们的想象空间，不过这个方法只适用在晴好的天气中，如果阴天，天空一片惨白，可能照片效果会大打折扣。

⊃摄影：胡婷

用对称构图拍摄造型感良好的花朵

对称式构图通常是指画面中心轴两侧有相同或者视觉等量的被摄体，使画面在视觉上保持相对均衡，从而产生一种庄重、稳定的协调感、秩序感和平稳感。

利用花卉本身的形状形成对称式构图

绝大多数花卉的结构都是对称的，在拍摄时可以通过构图更完美地在画面中展现这种对称感，从而给人带来美的视觉享受。

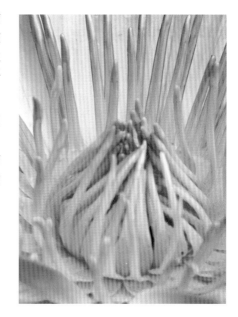

利用水面或镜面形成对称式构图

除了直接拍摄花朵展现其对称结构，还可以利用水面或镜面形成镜像对称，增强画面的趣味性。

02 利用明、暗背景衬托花朵

　　对于花卉摄影来说，花朵显然是整个画面要表现的重点，因此，在拍摄时必须时刻考虑如何弱化背景，以突出花卉的主体位置。

　　弱化背景的方法之一，就是使花朵的背景成为单色，最常见的是白色和黑色，在这两种背景上的花卉都具有极佳的视觉效果，既能突出花卉优美的外形，又能为画面营造出一种特殊的氛围。

　　要获取黑色或白色的背景，在拍摄时需要携带相应颜色的卡纸或背景布，如果手中的其他物品有黑面和白面，也可以直接放在花卉的后面使用。

　　放置时要注意背景布和花朵之间的距离，将背景布安排在远离花卉的位置，所获取的纯色背景看起来会更自然。

　　另一种获取黑背景的办法是选择非常阴暗的环境背景，使用手机的专业模式并设置测光模式为点测光，对准花朵最亮的位置进行测光并拍摄，这样拍出来的画面中花朵很明亮，而背景却是全黑的效果，同样能有效地突出花卉的轮廓和质感。

暗调背景

　　通过营造或者发现背景与花卉的明暗反差，可以拍出暗调背景的照片，从而令花卉更突出。在明暗反差特别大，或者直接添加黑色背景时，则能拍出近乎纯黑的背景效果。

浅色背景

　　摄影培养的也是一种思维方式，站到对立面去思考，不同的取景构图，表现出的感觉也不一样。浅色的背景让人更放松。如果背景很亮，可以拍摄出高调花卉照片，让照片更明亮。

 利用视角拍出创意花卉

找到花卉最美的视角

在拍摄之前只有从各个角度进行观察，才能发现其最美的视角。当然所谓"最美角度"，仁者见仁，智者见智，可是拍摄前对视角的思考，一定不能少。

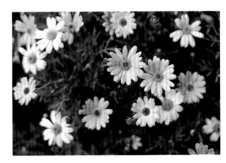

多枝花卉找规律

如果在画面中想拍摄多枝花卉，那么一定要让花与花之间产生联系，这样拍出的画面才会有形式美感。那么，怎么让花卉之前产生联系呢？寻找可以让布局产生规律性的拍摄角度。

例如右侧这张照片，如果这4朵花卉凌乱地排布，那就是典型的随手一拍。但如果你选择好拍摄角度，让这4朵花卉成对角线排布，画面规律就出来了，花与花之间也产生了联系，形式美也就有了。

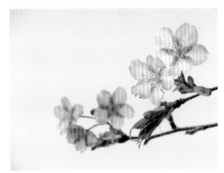

通过局部营造独特的画面

微距花卉是最考验视角选取功力的，因为即使角度改变一点，画面效果就会有很大的改变。

对于花形没有什么特点的花卉，利用微距拍摄局部是一个非常好的思路，往往可以拍出不一样的画面。

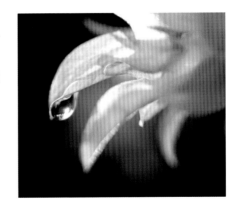

俯拍花卉要用心

俯视拍摄花卉是最普通的一种视角，因此在拍摄时，一定要在色彩、构图及选景等方面有其他的亮点，才能让画面不流于普通。

如果要从花朵的正面进行拍摄，那么，其内容表现要有序或有趣，例如带有一定韵律的排列方式和对称式的造型等。换句话说，拍摄正面的花卉时，除了对摄影本身技术的要求，对花卉的造型也有着非常严格的要求。

仰拍获得花卉的高大形象

如果要拍摄的花朵周围环境比较杂乱，采用平视或俯视的角度很难拍摄出漂亮的画面，这时可以考虑采用仰视的角度进行拍摄，由于画面的背景为天空，因此，很容易获得背景纯净、主体突出的画面。

如果花朵生长的位置较高，例如生长在高高树枝上的梅花、桃花，那么拍摄起来就比较容易了。

如果花朵生长在田野、丛林之中，如野菊花、郁金香等，则要有弄脏衣服和手的心理准备，为了获得最佳拍摄角度，可能要趴在地上将手机放得很低。

而如果花朵生长在池塘、湖面之上，如荷花、莲花，则无法按这样的方法拍摄，需要另觅他途。

 04 **用光拍出花卉的个性美**

用斜侧光表现花卉的层次

斜侧光是指手机与光线方向基本处于45°角，光线从主体的斜侧方照射。同顺光不同，斜侧光下的主体表面会呈现清晰的阴影区域，根据光线强度的不同，主体的明暗反差也有所不同。

当光线越强烈时，阴影区域越明显，明暗反差越强烈；而当光线越微弱时，阴影区域也就越微弱，画面的明暗反差也就越小。

由于斜侧光可以让主体画面出现清晰的明暗区域，因此立体感会更加突出，作品的视觉效果更强烈。由于花卉主体通常较小，即使是强烈的斜侧光，也不会对我们的测光结果带来严重的影响，因此，一般使用默认的测光模式即可。

用眩光得到梦幻的花卉照片

植物的生长本来就需要阳光，因此在花卉拍摄中加入眩光，可以让画面中的花卉显得生机勃勃。如右图所示，摄影师利用花朵背面拍摄，眩光使整个画面看起来似真似幻，黄色的花朵在这样的光线氛围中显示出一种清新、淡雅的朦胧美感。

用逆光表现花卉的纹理或形态

采用逆光拍摄花卉时，可以清晰勾勒出花朵的轮廓。逆光还可以使花瓣呈现出透明或半透明效果，能更细腻地表现出花的质感、层次和花瓣的纹理。要注意的是，在拍摄时应利用闪光灯、反光板进行适当补光。

用逆光的半透明效果表现纹理

由于花朵有着纤薄、半透明的独特质感，因此，摄影师可以选择逆光进行拍摄，将其被光线穿透的漂亮画面纳入镜头，从而更细腻地表现出花的质感和纹理。

逆光拍摄剪影表现花卉形态

使用逆光进行拍摄时，还可以使用手机或第三方App的专业模式，设置测光模式为点测光，对准光源周围进行测光，将花朵拍摄成剪影效果，从而在画面中突出花朵漂亮的轮廓线条。

用逆光拍摄暗背景中的花卉

在明暗反差较大的环境中采用逆光拍摄时，使用手机或第三方App的专业模式，设置测光模式为点测光并对准花朵最亮的地方进行测光拍摄，这样拍出来的画面中花朵很明亮，而背景却是全黑的效果，能够有效地突出花卉的轮廓和质感。

 # 5个技巧拍好室内的花卉

用干净背景拍出简洁风格的照片

　　画面只要足够干净，拍摄花卉还是很容易有较好效果的。把花放在白墙前面，不要出现其他杂物，就可以拍出右图的效果，有些朋友可能会问？墙怎么是灰色的？那是因为如果画面中有白色的花，在室内的光线环境下，如果提高曝光让墙成为白色，那么，白色的花就会过曝，失去细节。

　　但如果不是白色的花，那么，可以在后期处理时增加一些"白色"或者"亮度"数值，让白墙更白。

　　白墙可以营造白色背景，如果想营造黑色背景怎么办？其中一个方法是把电视作为背景拍摄。由于电视会反光，所以在拍摄时要注意降低曝光，iPhone拖动黄色方框旁边的小太阳图标，安卓手机也有降低曝光的功能。在后期处理时，还要适当降低"阴影"参数值，并增加"黑色"参数值。

在桌面上俯拍

在桌面上为花卉摆个造型，通过垂直俯拍的角度拍摄，会有不错的形式美感。如果有时间，还可以准备一块好看、有质感的桌布，效果会更好。或者铺上打开的书，也会有不错的效果。

拍花卉的局部

拍局部是一种无论在室内还是室外都常用的拍花方式，再专业一些可以采用微距拍摄。这种方法拍出来的花卉有很强的陌生感和抽象感，更容易引起关注。

无论是用手机还是单反相机，拍摄这种局部照片的时候，都要尽量拿稳设备。否则，即使是轻微的抖动，也会将照片拍模糊。另外，尽量选择清晨及黄昏的柔光下拍摄，避免出现大面积阴影。如果不喜欢此时的暖色调，可以通过后期调整白平衡来修正色彩。

借助自然光拍摄室内花卉

喜欢养花的人，必有怜香惜玉之心，而能够把花拍得很美的人，也一定是爱花、惜花、懂花之人。

学会借助光线和颜色的搭配，展现插花的气质美。而侧光和逆光在展现事物轮廓的同时，形成的明暗对比，让画面更有格调。

想必绝大多数人都住在楼房中，那么想为室内花卉找到好看的背景并不容易。所以，最简单、有效的方法，就是利用自然光照射花卉后，利用手机的大光圈模式将背景虚化。这样画面既干净，又能展现出一定的影调变化。

室内花卉要善用桌角

花艺作品由于其本身的高度和形态，经常采用低角度拍摄。将花艺作品置于桌角拍摄，会表现出很好的平衡感和立体感，并带来家居一角的氛围。

城市建筑
物拍摄
法专题技
第7章

 表现建筑物的线条美

立交桥形成的线条美

　　其实无论是立交桥，还是小巷中的屋檐，时不时注意一下自己的头顶，如果同样有如右图这样的透视牵引线，则可以仔细调整拍摄角度，尽量将天空和地面的线条都拍进画面。

　　这样会出现 4 条线向中央汇聚的情况，画面会更具视觉冲击力，如果环境再简洁一些，可以说是一张"扫街"大片。

　　当然，在透视线汇聚的点上如果有一个鲜明的主体，画面将更有表达力。

闹市中的线条

　　很多朋友将拍不出好看的"扫街"照归结为人太多。其实人多的街头，虽然在拍摄一些极简风格的照片时有一定的难度，但也有很多画面只有在人多的街头才能拍到，下文也会提到很多具体的拍摄方法。

　　例如右图就是在商业街，通过低角度拍摄的方法，突出了斑马线的线条美。而另一侧的行人，由于所占画面比例较小，所以并不是多么杂乱，反而会让照片更自然，更有生活气息。

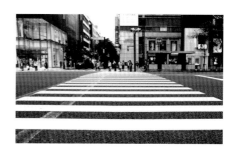

发现建筑物的线条

　　街头一定少不了建筑物，在街头边
走边拍时可以稍微留意一下，如果哪个
角度可以突出建筑物的结构美，那么往
往可以拍到不错的"扫街"照片。在拍
摄时注意稍微抬一点镜头，避开行人。

　　右图就是在建筑物侧面拍出的曲线
美，而且建筑物的色彩感也表现出来了。

偏僻角落的羊肠小道

　　街头不光有笔直的、充满张力的街
道。在相对偏僻的小巷或者胡同中走
一走，就可以利用小路拍出精致曲线的
照片。

　　而且小巷两侧的建筑物风格与繁华
的商业街会有很大区别，往往可以拍到
不错的街头小景照片。

02 不同角度拍出不一样的画面

"扫街"一定要多抬头

在"扫街"时视线不要只盯着地面上的景物，时不时抬头看一看，往往能拍到更多有趣的画面。例如右图就是在街道上悬挂的鸟笼子，不但拍出了街头的特点，还可以引发观者的一些思考，"我们所处的城市，是不是就像一个巨大的笼子，将人们困在里面了呢？"

控制取景范围表现街头的形式感

在拍摄时仔细控制角度和取景范围，只保留具有规律感的画面，就能够突出街头的形式美。无论是类似右图的建筑物，还是街头的人流、广告牌、护栏等，只要是具有鲜明的街头和一定的排列规律，就可以利用这种方法进行拍摄。

这样的照片虽然内容上比较欠缺，但美感还是有的。

尝试低角度拍摄

低角度真是一种屡试不爽的拍摄角度，对于"扫街"而言也不例外。可以像右图这样，通过超低的角度营造画面的视觉冲击力。

其实，也可以在街头喧闹的人群中，以低角度拍摄人们的脚步，同样可以获得很有意思的照片。但一定注意安全，不要在低下身时被周围的人挤倒。

 03　使用高调风格拍建筑物

表现被雾气笼罩的建筑物

在正常曝光的情况下，雾气应该是浅灰色的，到不了纯白色，但我们可以有意提高曝光补偿，直至偏白的雾气过曝，这样深色的建筑物就会形成逐渐消失的效果，为画面增添几分神秘感。

高调也需要有细节

很多朋友为了营造所谓的高调效果，将画面中大部分区域都拍过曝了。并不是说不能这样拍，而是要看情况。

例如右图这种居家风格的照片，如果把白色区域都拍过曝，虽然画面更简洁、明亮了，但也失去了家的温馨感。

所以控制曝光，让白色呈现一点灰色，反而会让高调画面更自然、更耐看。

04 城市街头可以拍的元素

注意街边的小摊

与街头华丽的橱窗相比，一些小摊贩其实更能表现街头的人文气息。而且，因为路边摊的形式多样，完全可以作为"扫街"的专题进行拍摄，既让"扫街"照更生活化，也算是记录了一个时代的特点。因为历史的经验告诉我们，很多街头摊都会逐渐消失，或者改变形式。

例如，在现在的北京，已经见不到在路边用板车卖水果、卖盒饭的了，更见不到街边的理发老人。

注意街边的招牌

形状各异、五颜六色的招牌绝对是街头的一大景观。在阴天环境下拍摄时，这些招牌的特点可以被更充分地展现出来，画面中的"乱"与"齐"也能够营造一种视觉上的反差。

但在晴天下拍摄时，由于周围的建筑物或者其他设施，甚至是照片之间的干扰，很容易让影调显得杂乱。

这也是很多朋友在白天拍不出右图这种，在招牌的乱与杂中，还有一种秩序感的"扫街"照的原因。

注意街头的地标性建筑物

这一点是很多朋友都会注意到的，但因为地标性建筑物拍的人太多了，所以拍到容易，拍好难。

在拍摄时不妨使用一些更大胆的构图方式，或者利用特殊的拍摄技法，例如慢门、全景等，来营造更有创意的画面。

需要注意的是，由于地标性建筑物往往商业化比较严重，所以为了能够拍出更生活化的画面，建议将地标性建筑物作为背景，然后以街头的人物为主体进行拍摄。

尝试拍摄街头人物背影

人物的背影配合暗调的氛围，能够表现出一种忧郁、失落的情绪；而配合亮调的氛围，则能营造惬意、舒缓的视觉感受。

当你在空荡荡的街头拍摄时，不妨通过这种方法，让"扫街"照带有情绪。

注意街头的行人

在"扫街"时可以着重注意街头的行人。一些看似平常的举动，当通过构图，用光与色彩赋予其形式感、陌生感的时候，生活中的艺术性就表现出来了。

例如右图就是利用黑白突出画面的光影分布，而行人所处的位置又正好与阴影产生呼应，从而将一个普通的场景拍出了韵味与情感。

抓拍街头的动感瞬间

在"扫街"时，每一位行人的动作、表情都是在自然的情况下不断发生着变化的。尝试去抓拍那个或是最动人，或是最有趣，或是最有意境的动作和表情，则是在街头拍摄的一大乐趣。

例如右图通过光影和色彩的对比，拍下了人物拐入胡同的一瞬。虽然只能看到人物的局部，但这反而让照片更有动感，就好像下一秒他就会完全消失在胡同中。

美食与静物拍摄专题技法

01 这样拍诱人的美食照

斜着45°角拍

　　45°是一个中规中矩的角度，正因为如此，它的适用性也最广，既能展示食物的立体感，也能拍到桌面上主要餐点的位置关系，还可以借此加入人的元素。

　　利用广角镜头搭配45°角拍摄，不仅有食物，还能展示部分桌面以及桌边的椅子，加上墙壁的空间感，这其实是最贴近人眼观察习惯的。

　　广角镜头可以容纳更多的细节，但其缺点是，如果画面中有直立的物体，它可能无法保持垂直，靠近画面边缘的食物或餐具也会变形。

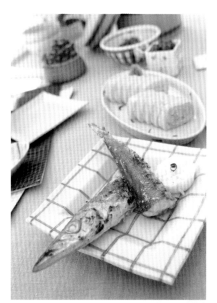

从高处向下俯拍

　　俯拍是一种能给人一种新奇感的视角，还具有某种和谐的整齐感，所有立体的食物、餐盘都被抽象成一个个平面几何元素。

　　俯拍有趣的地方是，如果保持了绝对垂直，那么照片在后期处理时可以切成正方形并任意旋转，无论哪个角度都不会有违和感。唯一可能捣乱的因素大概就是影子了，控制绝对垂直和影子，这两点是俯拍构图的关键。

　　俯拍非常适合展示餐桌上满满的餐点，或是很多人围绕在一起用餐的感觉。拍摄餐点制作的过程，俯视角度也是一个不错的选择。

　　如果摆盘和餐具很好看，不妨用俯拍的视角突出这一点。

用逆光拍出"热气腾腾"的美食

　　有些美食在掀开锅盖或者刚刚端上餐桌的那一刻，会有浓浓的蒸汽飘散出来。抓住这一刻进行拍摄会令美食照片增色不少，但要注意选择逆光或者侧逆光的拍摄角度才能有较好的"热腾腾"的效果。

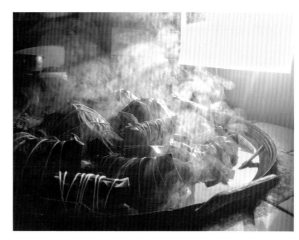

　　例如右侧这张照片，蒸汽让美食有一种若隐若现的感觉，给观者以意境美。正是由于窗外的侧逆光使蒸汽尤为突出，并使锅中的粽子表面出现明暗对比，立体感更强，从而呈现出粽子"热气腾腾"的即视感。

将餐具和美食放在一起拍摄

　　只拍摄食品本身多少会令人感到有些单调，如果能构建一个场景，就会让画面自然很多。将餐具和美食放在一起就可以搭建一个既简单，又很生活化的场景。

　　餐具的位置最好在画面一角或者边缘。毕竟画面的主体是美食，如果餐具的占比过多，就会让人感觉拍的是餐具而不是美食了。考虑到画面的美感，最好能让餐具的方向引导观者的视线至美食上，以此突出画面的主体。

🎧 摄影：仁泠

柔光适合拍摄美食

　　美食的最佳拍摄时间是在下午晚些时候，同时最好是多云的天气。与人像摄影有些类似的是，柔和的白光是最适合拍摄美食的。

　　一扇不那么干净的窗户可以起到漫反射板的作用，让光线均匀地洒在食物表面，所以如果你正坐在窗边，那么就把你的桌子移得更近一些吧。

近距离拍摄表现细节美

　　近距离可以将单一的食物拍出气势感，也适合拍摄料理的过程照。在美食摄影界有句玩笑话说："如果你感觉照片不够美，表示你拍得不够近！"有时候近距离拍摄食物的细节或局部特写是可以很诱人的。

　　尤其是拍摄单一食材，或者搭配简单的食物，这样的拍摄主题可以将画面塞得满满的，让观者联想起自己手中捧着满满的食材的场景。

　　拍摄食物的局部还有一个好处，因为只看到部分画面，基本上没有摆盘的考虑，适合拍摄料理的过程，食物还没办法摆盘，或者桌面太凌乱不适合入镜的时机点。

02 普通蔬菜这样拍也很好

密不透风构图法

密不透风构图法是拍摄蔬菜的常用构图方式。利用这种构图方法拍摄时，建议使用侧光，从而形成一定的明暗对比，并让照片具有一定的变化。

光影以及叶片形态的变化与密不透风构图形成的规律感和一致性产生了冲突与对比，从而表现出画面的美感。

鲜明的色彩对比

虽然"红配绿"被认为是很土的配色方式，但只要运用得当，就能表现出蔬菜鲜明的色彩感。注意，红色与绿色一定要有主色调，而不要平均分布在画面中。除了红与绿，蓝与黄或者冷色与暖色的对比也可以用来让蔬菜摄影具有更强的视觉冲击力。

让色彩缤纷起来

大家可能都听说过"色不过三"的说法，其实就是通过控制色彩数量避免画面杂乱。

但摄影作为一种艺术，通过走极端的方式，就能获得独特的视觉感受，所以如果不采用普通的"色不过三"，就让它"五颜六色"。

例如右图中的小西红柿，色彩非常丰富，虽然看上去不够简洁，但却通过缤纷的色彩让人的心情也变得多彩起来。

拍摄蔬菜的"内心"

蔬菜"外表"拍多了自然很难拍出新意，那么不妨将蔬菜外皮剥开，拍摄它的"内心"。

右图就是将豌豆剥皮后进行拍摄的，同时利用豌豆粒的数量形成节奏与韵律的变化，既有趣，又充满创意。

拍出蔬菜的艺术感

"艺术来源生活，而高于生活。"对于普通的蔬菜而言，如果能够拍出艺术感，则会给观者强烈的视觉冲突力，并留下深刻的印象。

想拍出艺术感，可以靠拍摄技巧，也可以靠创意脑洞。下图就是将菜叶拨开，形成了一种类似"花瓣"的效果，而中间的菜心，则形成了类似"花蕊"的效果，从而将普通的蔬菜，拍出了不普通的效果，不得不让人赞叹摄影师的巧思。

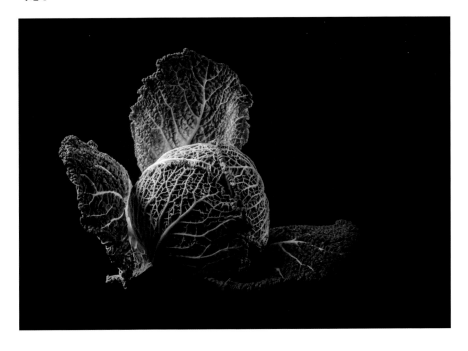

拍摄蔬菜表面的纹路

　　蔬菜表面的纹路往往具有一种线条美。通过微距镜头则可以将这种线条美表现得淋漓尽致。而因为很少有人会去观察不同蔬菜上的线条，所以拍出的照片也会让人眼前一亮。

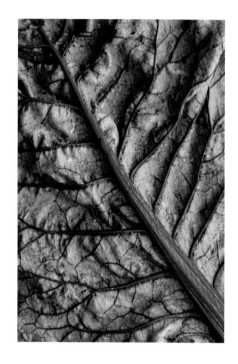

另类的表面细节

　　由于蔬菜表面大都有"气孔"，所以将它们放入水中后，就会发现其表面形成很多小气泡。利用微距镜头记录这"另类"的细节，得到更具创意的蔬菜照片。

 普通水果也能拍出新鲜感

两三个水果摆造型

如果拍摄两三个水果，就可以考虑摆一个造型了。相对来说，如右图这种带柄的水果比较好摆，因为细长的柄更接近线条，可以轻松勾勒一个形状，而线条本身也更容易营造画面的美感。

右图就是利用两个樱桃的柄相互交叉成一个很简单的造型，配上简单的背景，画面就具有一定的形式美了。

"总分"摆放法

写文章有"总分"法，摆水果同样有"总分"法。这种方法的要点就是先装一盘水果，作为"总"，然后在周围零星散落一些水果，作为"分"。零星散落的水果一定不要特意去摆，而是就通过随手撒几颗的方式摆，这样画面才足够自然。

如果个别几颗扎堆了，不好看，就稍微用手扒拉一下，总之让散落的水果自然分布才是最佳效果。

表现水果的不同色彩

　　水果的外皮虽然也具有不同的色彩，但是由于外皮往往比较粗糙，在色彩表现上会出现斑点、脏点的情况。

　　当把水果切开后，饱满多汁的果肉则在表现色彩的同时还能拍出更具美感的画面。例如，火龙果、哈密瓜、橘子等，在切开后，其色彩更润泽。

让水果切片跳动起来

　　为了让画面更具动感，可以通过高速快门和连拍模式，在让水果切片掉落下来时抓拍，往往能拍到不错的瞬间。这种拍摄方法需要用三脚架固定好相机，然后利用快门线（无线快门也可以）实现遥控连拍。另外，在台面上撒一些水，溅起的水花会起到锦上添花的作用。

利用水果投下的影子让照片充满午后阳光

　　虽然上文介绍的绝大多数水果拍摄，都是采用柔光表现其色彩和相对柔和的氛围，但如果想利用影子为画面营造看点，方向性较强的硬光更为合适。

　　硬光可以让影子的边缘更清晰，让画面更有质感。如右图底部的哈密瓜，瓜籽形成的凹凸不平都被影子清晰地表现出来，画面的几何美感就更突出了。

使用具有独特形状的容器

　　如果不知道怎么摆盘好看，或者嫌摆盘太麻烦，也可以直接购买一些造型特殊的容器，例如下图的心形容器。

　　容器的独特形状可以让照片具有陌生感，并让画面更精致。建议选择最能表现容器特点的角度进行拍摄。

04　居家阅读这样拍出文艺范

简单背景下的书籍

　　突出书籍的几何美感，最基本的方法就是找一个简单的背景，通过极简风格表现画面的形式感。

　　建议将书籍翻开拍摄，因为封面的设计如果不够简约，则会影响画面形式美的表达，并且平整的封面很容易让书籍失去立体感，尤其是俯拍。

　　如果画面中有用来营造环境的陪体，则可以将书籍倾斜一点摆放，使画面看上去更自然。

低角度拍出书籍的曲线美

　　虽然书籍往往是长方体的，但翻开之后，以低角度拍摄，则能够呈现页面的弧度。如果书页再分开一点，拍摄效果会更好，因为书页的曲线美会更突出，并且其还会出现渐变效果。

柔化杂乱的阴影营造温馨氛围

在下午和煦的阳光下看看书，是一件很美好的事情。而为了表现出这份美好，则需要利用光影表现。

通过窗帘的花纹或花卉投下的略显杂乱的阴影，为画面增添了生活气息，再通过大光圈营造虚化效果，照片就得到了午后读书的温馨与惬意感。

由于午后的光线比较强、比较硬，建议通过纱质窗帘柔化光线后再拍摄。

利用灯光营造深夜读书的安静氛围

利用灯光拍摄的书籍画面往往给人以安静、静谧的视觉感受，而且用来打光的台灯一定要纳入取景范围，这样才能够让观者脑海中呈现挑灯夜读的情景。

所以，为了画面美感的考虑，应该选择具有一定设计感的台灯进行拍摄。

05 用好光线表现首饰的高级感

用侧光与逆光

侧光与逆光更容易形成首饰表面影调的变化，如果一付首饰整体都很亮，其实并不能很好地表现出光泽感。只有如右图这样，将首饰表面也拍出一定的明暗变化，光泽感才更突出，也更真实。

所以在用光方面，尽量不使用顺光拍摄，而是采用逆光或者侧光拍摄。

更有立体感的摆放方式

虽然下图中是手表，但对于任何拍摄而言，"立着放"比"躺着放"更有立体感。所以，如果发现大部分首饰都是平面感比较强的拍摄效果，不妨用一些方法，例如支撑物或者依靠饰品本身将其立在桌子上，然后从斜侧面去拍摄。你会发现照片的空间感、层次感会更强。

用好陪体让画面轻松自然

当画面中需要散落一些花瓣、珍珠、彩带等陪体时，千万不要逐个去摆，那样很容易摆出生硬的画面。

正确的做法是，先随手一洒，然后再有目的地稍微调整一下就可以了，这样看起来会比较自然。

选择符合饰品气质的陪体

拍摄可爱的饰品时可以选择一些可爱的景物作为陪体；拍摄一些奢华的饰品时就选择稳重、浪漫的景物作为陪体。

例如下图在拍摄做工精致的饰品时，利用一朵鲜花作为陪体，既烘托了画面与"爱情"有关的主题，又很好地表现出了饰品的浪漫与精致。同时，采用中长焦微距镜头加大光圈，营造虚化背景，照片尽显唯美。

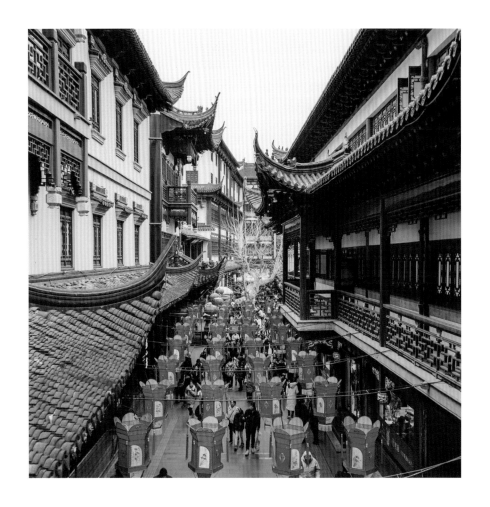

36招掌握
Snapseed

第9章

掌握 Snapseed 基本使用方法的 6 个技巧

Snapseed 的界面设计给人的第一印象就是简洁、干净，而在这简洁、干净的界面背后却包含着数十种工具和选项，可以完成多种图片效果的制作。在开始学习使用 Snapseed 之前，先来了解其基本操作流程。

技巧 1：合理设置 Snapseed 得到画质更高的照片

在使用 Snapseed 之前，应先对其进行简单的设置，这样可以更好地使用 Snapseed 处理照片，得到画质更高的照片。

设置方法是打开 Snapseed，点击右上角的 ⋮ 图标，如图 1 所示，在弹出的菜单中选择"设置"选项，如图 2 所示，即可进入设置界面。

建议选择"保存到 Snapseed 相册"选项，手机将自动建立一个 Snapseed 相册，所有经过 Snapseed 处理并保存的照片，都会存储到该相册中，便于对照片进行集中管理。

"调整图片大小"选项建议设置为"不要调整大小"，"格式和画质"选项则设置为 JPG 100%，以确保经过 Snapseed 处理后的照片为最优画质，如图 3 所示。

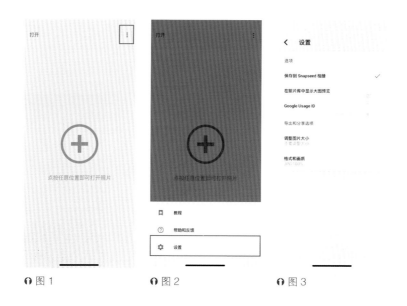

🎧 图 1　　　　　　🎧 图 2　　　　　　🎧 图 3

技巧 2：快速将照片导入 Snapseed

对 Snapseed 进行基本设置后，就可以开始对照片进行后期处理了。

先选择需要后期处理的照片，点击界面左上角的"打开"按钮或者界面中间的"+"按钮，如图 4 所示，即可通过滑动照片栏进行选择，如图 5 所示。

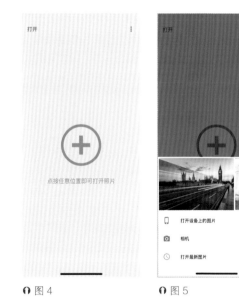

○ 图 4 ○ 图 5

也可以选择"打开设备上的图片"选项，进入手机图库选择，如图 6 所示；或者选择"打开最新图片"选项，直接将最近一次拍摄的照片导入 Snapseed，如图 7 所示；如果点击"相机"按钮，则会开启拍摄模式，如图 8 所示，并且所拍照片会自动导入 Snapseed，但该拍摄模式的功能比系统相机简单，不建议使用。

○ 图 6

○ 图 7

○ 图 8

技巧3：使用"样式"功能快速出片

在导入照片至 Snapseed 后，软件会自动进入"样式"选择界面。Snapseed 中所说的"样式"其实就是我们熟知的滤镜，选择完成后点击右下角"√"按钮，即可应用该效果，如图9所示。如果在对照片进行后期处理的过程中想重新选择样式，也可以点击界面左下角的"样式"按钮，重新进入该界面，如图10所示。

通过选择不同的样式，可以让画面展现出不同的影调和色调效果。如果希望简单而快速地处理一张照片，最佳方法是直接选择一种喜欢的样式，然后再使用基础工具简单调整即可。

⋒ 图9

⋒ 图10

技巧

由于"样式"并不是 Snapseed 的强项，所以可选择的效果并不多，也正因如此，本书介绍了另外两款 App——MIX 和 VSCO，弥补其短板。

⋒ 处理前

⋒ 套用 Morning 样式效果

技巧 4：使用多样"工具"打磨照片

上文已经提到，"样式"（即滤镜）并不是 Snapseed 的强项，那么，这款后期处理 App 究竟强在哪里呢？答案就是"工具"。

点击 Snapseed 界面下方的"工具"按钮，可以在弹出的菜单中看到各种图片编辑工具，如图 11 所示。通过这些工具，如图 12~ 图 14 所示，可以实现对构图、影调以及色彩的精细调整。

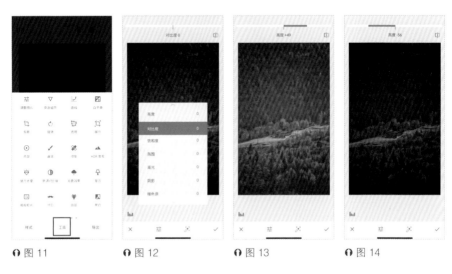

◑ 图 11　　　◑ 图 12　　　◑ 图 13　　　◑ 图 14

技巧 5：根据个人需求选择照片"导出"方式

修图完成后，点击 Snapseed 界面右下角的"导出"按钮，即可选择 3 种不同的照片保存方式，如图 15 和图 16 所示。

◎ 保存：选择该保存方式后，原始照片将会被更改，但通过 Snapseed 可以还原照片。

◎ 保存副本：选择该保存方式后，原始照片将保留，修改后的照片也可以还原。

◎ 导出：选择该保存方式后，原始照片将保留，修改后的照片无法还原。

在 3 种保存方式中，"保存副本"既可以保留原始图片，还可以生成可进行还原操作的修改后的照片，是推荐的最稳妥的保存方式。

◑ 图 15　　　◑ 图 16

技巧6：学会"撤销编辑"不再担心误操作

打开一张 Snapseed 处理过并且保存了处理步骤的照片，点击图15中右上角的⬛图标，即可进入图17所示的界面，选择"查看修改内容"选项后，即可对之前调整过的选项进行重新调整，如图18所示。

值得一提的是，只有 iPhone 可以保存带有处理步骤的照片，安卓系统的手机暂无该功能。

在后期修图过程中，难免会在操作中出现失误，或者对调整的效果不满意，此时就需要撤销编辑。

∩ 图17　　　　　∩ 图18

在 Snapseed 中，点击界面右上角的⬛图标，如图19所示，在弹出的菜单中选择"撤销"选项，即可取消上一步所做的处理；选择"重做"选项，即可恢复已撤销的处理效果，如图20所示；如果选择"还原"选项，即可将照片恢复到原始状态。需要注意的是，选择"还原"选项后，之前所做的一切修改将全部删除，照片还原为初始效果，如图21所示。

∩ 图19　　　　　∩ 图20　　　　　∩ 图21

·技巧·

选择"还原"选项后，即使再选择"重做"选项，也无法恢复照片之前的处理效果，所以建议慎重选择。

02 使用 Snapseed 调整构图和畸变的 5 个技巧

手机摄影后期处理的一个重要作用就是可以对画面构图和畸变进行一定程度的调整，使画面更具美感。

技巧 1：使用"裁剪"工具进行二次构图

本案例处理的照片属于中心构图，但由于画面边缘出现过多的杂物，例如右侧的游人和左侧的玩具，导致观者视线无法很好地集中在主体上。通过后期裁图，将多余的元素裁掉，并将中央构图更改为黄金分割构图，这样可以在突出主体的同时，使画面更具美感。

❶ 将需要进行二次构图的照片导入 Snapseed，如图 22 所示。

❷ 点击 ✎ 按钮，打开工具栏，并选择"剪裁"工具，如图 23 所示。

⋒ 图 22

⋒ 图 23

❸ 选择指定的长宽比，可以固定用该比例进行裁图，选择"自由"选项则可以随意选择裁剪比例，这里以选择"自由"为例进行操作，如图 24 所示。

⋒ 图 24

❹ 拖动裁剪框的边缘，可以对裁剪区域进行放大或缩小；按住裁剪框内部并拖动可以改变裁剪框的位置，点击界面右下角的"√"按钮即可确认修改，如图 25 所示。

❺ 通过剪裁工具进行二次构图后的照片，如图 26 所示。

⋒ 图 25

⋒ 图 26

技巧 2：裁掉多余画面以突出主体

在使用手机拍照时，为了保证有较高的画质，通常不会放大画面进行拍摄。在前期构图时，如果主体与拍摄位置的距离较远，其在画面中所占的比例就会较小，并且画面元素也会更多，导致主体不够突出。而利用裁剪工具进行二次构图，即可裁掉周围多余的元素，既让画面更简洁，也可以增大主体所占画面的比例。

❶ 将需要进行二次构图的照片导入 Snapseed，如图 27 所示。

❷ 点击 ✐ 按钮，打开工具栏，并选择"剪裁"工具，如图 28 所示。

∩ 图 27

∩ 图 28

❸ 为了更灵活地裁图，这里依旧选择"自由"选项，如图 29 所示。

❹ 照片中的荷花、荷叶数量过多，导致画面有些杂乱，所以只保留一朵荷花与周围的荷叶，从而起到简化背景、突出主体的目的，如图 30 所示。

∩ 图 29

∩ 图 30

❺ 通过剪裁工具进行二次构图后，作为主体的荷花明显更加突出，而背景也更加简洁，画面美感得到一定提升，如图 31 所示。

∩ 图 31

> **技巧**
>
> 如果需要对多张照片裁图，并且照片的比例要求一致，则需要选择同一固定比例的剪裁框进行裁剪操作。

技巧 3：使用"裁剪"工具改变照片画幅

　　横画幅的照片可以起到让观者视线向左右两侧延伸的效果，因此，适合拍摄较为宽广的场景；竖画幅的照片则可以让观者的视线向上下延伸，因此，适合拍摄纵深感较强的场景。如果在前期拍摄时没有使用合适的画幅，后期依旧可以补救。

❶ 将需要进行二次构图的照片导入 Snapseed，如图 32 所示。

❷ 点击 ✐ 按钮，打开工具栏，并选择"剪裁"工具，如图 33 所示。

⋂ 图 32

⋂ 图 33

❸ 这里选择 7:5 的比例进行裁图，以保证与其他竖幅照片尺寸一致，如图 34 所示。但在默认情况下，该裁剪框是横置的，点击左下角的 ⟳ 按钮即可将其变为竖向裁剪框。

❹ 这张照片的亮点在于背景建筑物的逆光和前景的人群，而为了让照片更具纵深感，并且让街上的人物看起来不会很散乱，所以选择以图 35 所示的方式进行裁图。

⋂ 图 34

⋂ 图 35

❺ 完成裁剪后，原本横画幅的照片变为竖画幅，不但逆光的美感更突出，画面的空间感也更强烈，如图 36 所示。

➲ 图 36

技巧·

　　通过后期裁图的方法改变画幅，通常需要将较多的画面内容裁剪掉，这样会导致裁剪后的照片像素大幅降低，有可能出现画面模糊的情况。所以，对于照片画幅的选择，尽量在前期拍摄时确定。

技巧4：使用"展开"工具避免画面过于拥挤

　　如果在前期构图时把画面安排得太满，往往会让人有种喘不过气的感觉。Snapseed 的"展开"工具可以实现扩大取景范围的效果，避免画面太过拥挤。

❶ 将画面比较拥挤的照片导入 Snapseed，如图 37 所示。

❷ 点击 / 按钮，打开工具栏，并选择"展开"工具，如图 38 所示。

◯ 图 37

◯ 图 38

❸ 如果想要扩展的部分是纯黑或者纯白的部分，分别选择"黑色"或者"白色"选项即可，如图 39 所示。也可以通过该功能为照片增加白色或黑色边框，如图 40 所示。但该案例中需要扩展的部分明显具有更多的细节，所以选择"智能填色"选项，也就是扩展的部分会由 Snapseed 根据已有画面内容自动生成，如图 41 所示。

◯ 图 39

◯ 图 40

❹ 按住边框并滑动，可以调节画面展开的范围；点击右下角的"√"按钮，即可确认修改，如图 42 所示。

❺ 调整后，照片的取景范围明显增加，如图 43 所示。

◯ 图 41

🎧 图 42

🎧 图 43

·技巧·

> "展开"工具中的"智能填色"功能只适用于画面边缘为接近纯色的区域，或者是结构单一、有规律的照片。如果在边缘处有复杂的场景，该工具的扩展效果会比较差。

技巧 5：使用"透视"工具校正画面畸变

后期思路及视频教学

在拍摄照片时，透视畸变与镜头畸变是不可避免的，尤其在使用手机的广角镜头拍摄时，即使端平了手机，画面中的景物依然有可能出现歪斜的情况，例如本案例中画面两侧的建筑物向内歪斜。而"透视"工具则专门为调整畸变而生，可以让画面中的景物"直"起来。扫描本书前言中的"赠送课程"二维码即可观看视频教学。

效果对比

🎧 处理前

🎧 处理后

使用 Snapseed 处理照片整体亮度的 4 个技巧

照片太亮或者太暗是常见的问题，但只要没有亮到纯白、没有暗到纯黑，就可以通过 Snapseed 获得正确的画面亮度。在 Snapseed 中，共有以下 4 种方法可以调整画面整体亮度。

技巧 1：通过"亮度"选项调整画面

"亮度"选项是调整画面亮度最直接的方法，适用于画面整体偏亮、偏暗的情况，或者只对画面亮度进行粗略的调整。

❶ 将需要整体调节亮度的照片导入 Snapseed，如图 44 所示。

❷ 点击 ✏ 按钮，打开工具栏，并选择"调整图片"工具，如图 45 所示。

❶ 图 44

❶ 图 45

❸ 按住屏幕并上下滑动，选择"亮度"选项，如图 46 所示。

❹ 向左或向右滑动屏幕，即可降低或提高画面亮度。当亮度调整至合适状态后，点击右下角的"√"按钮确认修改，如图 47 所示。

❶ 图 46

❺ 调整后，原本亮度不足的照片恢复为正常亮度，如图 48 所示。

❶ 图 47

❶ 图 48

技巧 2：通过"氛围"选项调整画面

"氛围"是 Snapseed 中一个很特殊的选项，通过调节氛围可以同时改变画面的对比度和饱和度。当增加"氛围"值时，画面的对比度会降低，同时色彩的明度提高，从而让画面呈现一种轻松、活泼的氛围；当减少"氛围"值时，画面的对比度会提高，色彩的明度会降低，从而让画面呈现一种沉重、萧瑟的氛围。

❶ 将需要调节氛围的照片导入 Snapseed，如图 49 所示。

❷ 点击 🖊 按钮，打开工具栏，并选择"调整图片"工具，如图 50 所示。

🎧 图 49

🎧 图 50

❸ 按住屏幕上下滑动，选择"氛围"选项，如图 51 所示。

❹ 向右滑动即可增加"氛围"值，照片的对比度降低，色彩明度提高，整张照片看上去更欢快了，如图 52 所示。

❺ 向左滑动即可减少"氛围"值，照片的对比度提高，色彩明度降低，照片氛围变得有些压抑、萧瑟，如图 53 所示。

🎧 图 51

🎧 图 52

🎧 图 53

技巧 3：通过"高光"选项调整画面

　　通过选择"高光"选项可以单独调整画面中较明亮的部分。例如，本案例照片中的天空太亮，几乎是一片纯白的状态，这时就可以通过该选项压暗天空的亮度，从而展现出一定的细节。

❶ 将需要对亮部进行调整的照片导入 Snapseed，如图 54 所示。

❷ 点击 ✎ 按钮，打开工具栏，并选择"调整图片"工具，如图 55 所示。

🎧 图 54

🎧 图 55

❸ 在屏幕中上下滑动，选择"高光"选项，如图 56 所示。

❹ 向左滑动即可降低高光部分的亮度，恢复天空的细节，点击右下角的"√"按钮确认修改，如图 57 所示。

❺ 降低高光后，天空不再一片纯白，云层的细节得以显现，如图 58 所示。

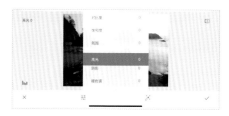

🎧 图 56

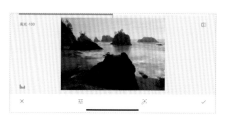

🎧 图 57

🎧 图 58

技巧

　　如果因为严重的曝光过度而导致画面出现纯白区域，即使后期降低高光数值，依旧无法找回失去的细节，而只会使该区域由纯白色变为灰色。

技巧 4：通过"阴影"选项调整画面

　　通过"阴影"选项可以单独调整画面中较暗的部分。例如在逆光拍摄时，为了保证背景的亮度正常，画面中的前景就会显得比较暗。此时通过"阴影"选项，就可以在不影响背景（明亮部分）亮度的同时，调节前景（较暗部分）的亮度。

❶ 将需要对暗部进行调整的照片导入 Snapseed，如图 59 所示。

❷ 点击 ✏ 按钮，打开工具栏，并选择"调整图片"工具，如图 60 所示。

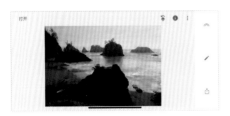

❶ 图 59

❶ 图 60

❸ 在屏幕中上下滑动，选择"阴影"选项，
如图 61 所示。

❹ 向右滑动即可提高阴影部分的亮度，
恢复礁石表面的细节，点击右下角的
"√"按钮确认修改，如图 62 所示。

❺ 提高阴影亮度后，礁石不再漆黑一片，
表面的纹路得以显现，如图 63 所示。

❶ 图 61

❶ 图 62

❶ 图 63

· 技巧 ·

　　如果因为严重的曝光不足而导致画面出现纯黑区域，即使后期提高了阴影数值，依旧无法找回失去的细节，而只会使该区域由纯黑色变为灰色。

04 使用 Snapseed 处理照片局部亮度的 2 个技巧

在对照片进行亮度调整时，其实很多情况下，对画面局部，也就是个别地方进行调整即可。那么，在这种情况下，再使用亮度、高光、阴影选项，或者曲线工具就不太合适了，因为这些工具都无法选择具体的调节区域。而本节讲解的这两个工具，可以让操作者想调整哪里的亮度，就调整哪里的亮度。

技巧 1：使用"局部"工具调整画面

在选择"局部"工具后，在需要调节亮度的区域点击，就会在该位置添加一个锚点，从而选定调节范围。然后按住该"锚点"上下滑动，即可选择具体要调节的选项，再左右滑动屏幕，即可对画面亮度进行调整。

❶ 将需要局部调整亮度的照片导入 Snapseed，如图 64 所示。

❷ 点击"工具"按钮，打开工具栏，并选择"局部"工具，如图 65 所示。

❸ 点击需要提亮的区域，在其位置会自动出现一个"锚点"，如图 66 所示。

🎧 图 64　　🎧 图 65　　🎧 图 66

❹ 两只手指按住屏幕做放大照片的操作时，会发现一个白色的圆圈，并且在锚点附近会出现红色的区域。红色的区域就是将要进行亮度调整的区域，通过控制白圈的大小，可以调整红色区域所占的面积，如图 67 所示。

❺ 点击锚点并上下滑动屏幕，可以选择需要调节的选项，这里以亮度为例，如图 68 所示。

∩ 图 67　　　　　∩ 图 68

❻ 左右滑动屏幕，即可对所选区域的亮度进行调整。在本例中向右滑动，增加孩子的亮度，如图 69 所示。

❼ 点击界面下方的 ⊙ 图标，即可将"锚点"隐藏，从而观察调整后的画面亮度，如图 70 所示。

❽ 如果要对多个区域进行调整，点击界面下方的 ⊕ 图标，即可添加一个"锚点"，如图 71 所示。

❾ 按住"锚点"并拖动，可以改变锚点的位置，同时在画面上方还会出现局部放大的画面，帮助操作者精确选择锚点的位置，如图 72 所示。

∩ 图 69　　　　∩ 图 70　　　　∩ 图 71　　　　∩ 图 72

·技巧·

通过建立多个"锚点"可以实现对图片中的多个区域进行精细调整。

技巧 2：使用"画笔"工具调整画面

　　虽然"局部"工具可以手动选择画面的调节区域，但其区域范围只能是圆形的，不能更改其形状。如果需要对指定的、形状不规则的区域进行亮度调节，就需要使用"画笔"工具了。

❶ 将需要局部调整亮度的照片导入 Snapseed，如图 73 所示。

❷ 点击✐按钮，打开工具栏，并选择"画笔"工具，如图 74 所示。

🎧 图 73

🎧 图 74

❸ 如果想调整画面亮度，选择"加 / 减光"或者"曝光"选项均可。"加 / 减光"选项对画面亮度的调节较为细腻，而"曝光"选项则适合大幅度改变亮度。这里以选择"加 / 减光"选项为例进行讲解，如图 75 所示。

❹ 这张照片整体偏暗，但如果单独将荷花提亮，则可以形成明暗对比，并呈现出荷花高洁的一面，如图 76 所示。

🎧 图 75

🎧 图 76

❺ 在涂抹时可以在荷花中间部分进行多次涂抹，在荷花边缘部分的涂抹次数少一些。涂抹次数越多，亮度提高得就越多，从而在荷花表面形成亮度的变化。为了让涂抹范围精确控制在荷花部分，可以将画面放大，并对其花瓣进行涂抹，如图 77 所示。

🎧 图 77

·技巧·

　　虽然在 Snapseed 中的画笔工具无法调整画笔粗细，但通过放大或者缩小画面的方式，也可实现类似调整画笔粗细的效果。

❻ 通过同样的方法，将另一朵荷花的亮度提高。在涂抹完成后，荷花就被凸显出来了，并且具有一定的意境美感，如图 78 所示。

❼ 点击界面右下角的 ⊙ 图标，被涂抹的（提高亮度）区域会用红色标记出来。如果有些区域涂抹得不够准确，还可以降低加光幅度，直至显示"橡皮擦"字样，即可将不准确的加光区域擦除，如图 79 所示。

⋒ 图 78

⋒ 图 79

05 使用 Snapseed 调节画面对比度

　　在"对比度"选项中，如果增加画面对比度，则可以让画面中亮的地方更亮、暗的地方更暗，以此让照片看上去更清晰、更有质感；如果降低画面对比度，则可以让画面明暗之间的反差变小，减弱明暗对比效果，让画面给人一种淡然、平静的视觉感受。

❶ 将需要调节对比度的照片导入 Snapseed，如图 80 所示。

❷ 点击 ✎ 按钮，打开工具栏，并选择"调整图片"工具，如图 81 所示。

⋒ 图 80

⋒ 图 81

❸ 按住屏幕上下滑动，选择"对比度"选项，如图 82 所示。

❹ 向左或者向右滑动屏幕，即可降低或者提高对比度。这里需要提高对比度，让草原风光细节更丰富，画面更有质感。调整完毕后，点击右下角的"√"按钮确认修改，如图 83 所示。

○ 图 82

○ 图 83

❺ 增加对比度后，画面的明暗反差变大，给人一种更清晰，画质更锐利的视觉感受，如图 84 所示。

⊃ 图 84

 使用 Snapseed 调整照片色彩的 5 个技巧

无论是纠正照片发灰或者偏色的问题，还是营造主观色彩，进行照片的二次创作，均可通过本节所讲的 5 个技巧改变画面色彩。

技巧 1：通过"饱和度"选项调色

提高饱和度可以让画面的色彩更浓郁；而降低饱和度，则可以营造出怀旧感的画面。

❶ 将需要调节饱和度的照片导入 Snapseed，如图 85 所示。
❷ 点击 ✐ 按钮，打开工具栏，并选择"调整图片"工具，如图 86 所示。
❸ 按住屏幕并上下滑动，选择"饱和度"选项，如图 87 所示。

○ 图 85

○ 图 86

○ 图 87

❹ 向右滑动屏幕可以提高饱和度，让色彩更浓郁，如图 88 所示。

❺ 向左滑动屏幕可以降低饱和度，让色彩更黯淡、更干净，如图 89 所示。

ⴤ 图 88

ⴤ 图 89

技巧 2：通过"暖色调"选项调色

依旧是在"调整图片"工具中，选择"暖色调"选项，即可为照片添加泛黄的暖色调，或者泛蓝的冷色调，非常适合对日出、日落或者清晨拍摄的照片进行调色。

❶ 将需要调节色调的照片导入 Snapseed，如图 90 所示。

❷ 点击✐按钮，打开工具栏，并选择"调整图片"工具，如图 91 所示。

ⴤ 图 90

ⴤ 图 91

❸ 按住屏幕上下滑动，选择"暖色调"选项，如图 92 所示。

❹ 向右滑动屏幕可以让照片呈现暖色调，画面的夕阳氛围得到了更好的体现，如图 93 所示。

❺ 点击右下角的"√"按钮即可保存修改，如图 94 所示。

ⴤ 图 92

ⴤ 图 93

ⴤ 图 94

技巧 3：使用"白平衡"工具调色

使用"白平衡"工具，不但可以利用"色温"选项控制画面的冷暖调，还可以通过"着色"选项为画面添加洋红和青绿色调，调出独特的画面色彩。

❶ 将需要调色的照片导入 Snapseed，如图 95 所示。

❷ 点击 ✐ 按钮，打开工具栏，并选择"白平衡"工具，如图 96 所示。

❶ 图 95

❶ 图 96

❸ 按住屏幕并上下滑动，选择"色温"选项，如图 97 所示。

❹ 向右滑动屏幕，画面即显示暖色调，如图 98 所示。

❶ 图 97

❶ 图 98

❺ 向左滑动屏幕，画面即显示冷色调，如图 99 所示。

❻ 按住屏幕并上下滑动，选择"着色"选项，如图 100 所示。

❶ 图 99

❶ 图 100

❼ 向右滑动屏幕，可添加洋红色调，如图 101 所示。

❽ 向左滑动屏幕，可添加青绿色调，如图 102 所示。

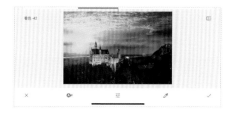

↻ 图 101　　　　　　　　　　　　　　**↻ 图 102**

技巧 4：使用"黑白"工具调色

　　由于黑白照片摒弃了色彩，所以非常适合表现画面中的明暗变化与光影之美。通过 Snapseed 的"黑白"工具可将彩色照片转为黑白照片。

❶ 将需要调整为黑白色调的照片导入 Snapseed，如图 103 所示。

❷ 点击"工具"按钮打开工具栏，并选择"黑白"工具，如图 104 所示。

❸ 点击界面下方的缩略图可直接选择不同的黑白效果，如图 105 所示。

❹ 点击界面下方的◉按钮，可以添加不同颜色的黑白滤镜，从而实现不同的黑白效果，这里以选择蓝色滤镜为例，如图 106 所示。

❺ 按住屏幕并上下滑动，还可以调整"亮度""对比度"和"粒度"，这里以对比度为例，如图 107 所示。

❻ 增加对比度后，照片的明暗对比更强烈了，不但突出了主体，还令画面更具美感，如图 108 所示。

↻ 图 103　　　　　　　　　　　　　　**↻ 图 104**

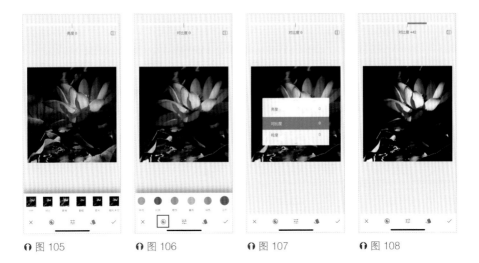

🎧 图 105　　🎧 图 106　　🎧 图 107　　🎧 图 108

技巧 5：使用"画笔"工具进行局部调色

　　"画笔"工具除了可以调整局部的亮度，还可以调整局部色彩。依旧利用涂抹的方式，在一个区域涂抹的次数越多，色彩变化就越大。

❶ 将需要调整色彩的照片导入 Snapseed，如图 109 所示。

❷ 点击 🖊 按钮，打开工具栏，选择"画笔"工具，如图 110 所示。

🎧 图 109　　　　　　🎧 图 110

❸ 选择"色温"或者"饱和度"选项调整色彩，这里先选择"饱和度"选项，对荷花主体进行涂抹，从而让其色彩更饱满，如图 111 所示。

❹ 在对较小的区域进行涂抹时，为了尽量准确，可以将画面放大，如图 112 所示。

ⓘ 图 111　　　　　　　　　　　　　　　　ⓘ 图 112

❺ 涂抹后，荷花的色彩更鲜艳了，如图 113 所示。

❻ 点击右下角的 ◉ 按钮，画面中显示的红色区域就是已经涂抹的区域，如果涂到了其他地方，可以降低该区域的饱和度，直至显示"橡皮擦"字样，再次涂抹即可擦除，如图 114 所示。

ⓘ 图 113　　　　　　　　　　　　　　　　ⓘ 图 114

❼ 选择"色温"选项，调整为降低色温并涂抹背景，即可让荷叶的色调更冷一些，从而与荷花形成色调对比，并突出主体，如图 115 所示。

❽ 完成画笔调色后的荷花照片，如图 116 所示。

ⓘ 图 115　　　　　　　　　　　　　　　　ⓘ 图 116

ⓞ7 使用 Snapseed 调整照片细节表现的 6 个技巧

在摄影圈中，总能听到关于照片够不够"锐"的讨论，其实这里所说的"锐"，是指画面细节够不够清晰。但并不是说，所有的照片都要足够"锐"才好，有些时候则需要降低画面的锐度让照片更唯美。下面就来学习 Snapseed 中 6 个可以调整画面细节表现的技巧。

技巧1：使用"突出细节"工具让画面纤毫毕现

"突出细节"工具是强化或者弱化细节表现最常用的工具之一，尤其在拍摄建筑物或者自然风光时，通过"突出细节"工具可以让照片看上去更清晰，给观者以更震撼的视觉感受。

❶ 将需要调整画面细节表现的照片导入 Snapseed，如图 117 所示。

❷ 点击✎按钮，打开工具栏，并选择"突出细节"工具，如图 118 所示。

❶ 图 117

❶ 图 118

❸ 按住屏幕并上下滑动，可以对"结构"和"细节"两个选项进行调节，这里先选择"结构"选项，如图 119 所示。

❹ 为了能明显看出效果，将照片放大，如图 120 所示。

❶ 图 119

❶ 图 120

❺ 在提高"结构"值后，岩石上的纹理明显更清晰了，但似乎对比度也有所提高。事实上，提高"结构"值就是通过提升对比度让画面看上去更清晰的，如图 121 所示。

❻ 在降低"结构"值后，画面变得有些模糊，如图 122 所示。

❼ 选择"锐化"选项，并提高该数值后，岩石表面变得更粗糙了，更多的细节被表现出来了。虽然亮度也有些许变化，但并没有"结构"参数那么明显，如图 123 所示。

❶ 图 121

❶ 图 122

❽ 通过增加岩石的细节，画面给人以清晰度更高、更有质感的视觉感受，点击右下角的"√"按钮即可保存修改结果，如图 124 所示。

◑ 图 123

◑ 图 124

·技巧·

　　"突出细节"工具虽然能让画面的细节更丰富，但当数值过大时，画面噪点会更明显，造成画质降低的现象，所以建议操作者在使用该工具时点到为止。

技巧 2：使用"HDR 景观"工具让照片细节更丰富

　　在逆光拍摄，并且画面中有天空时，往往会拍出天空纯白或者地面纯黑的情况。造成这种现象的原因在于画面的明暗反差太大，无法同时让天空和地面都曝光正常。而"HDR 景观"可以模拟出不同亮度的照片，并自动进行合成，从而调整出亮部与暗部都有细节的照片。

❶ 将需要调整画面细节的照片导入 Snapseed，如图 125 所示。

❷ 点击 ✐ 按钮，打开工具栏，并选择"HDR 景观"工具，如图 126 所示。

◑ 图 125

◑ 图 126

❸ 可以根据预期效果，从 4 种 HDR 风格中任选一种。因为此照片的天空和地面细节都有缺失，所以这里选择"强"选项，让 HDR 效果更突出，如图 127 所示。

❹ 选择之后，Snapseed 就会自动为画面进行 HDR 处理。如果对效果不满意，可以按住屏幕并上下滑动，这里以选择"滤镜强度"选项为例进行调整，如图 128 所示。

⋂ 图 127

⋂ 图 128

❺ 增加滤镜强度后，天空的云层出现了细节，而地面的植被也表现得更清晰了。点击界面右下角的"√"按钮，即可确认修改，如图 129 所示。

❻ 使用"HDR 景观"工具处理后的照片，细节明显更丰富，如图 130 所示。

⋂ 图 129

⋂ 图 130

技巧 3：使用"镜头模糊"工具让画面更唯美

　　并不是每张照片都需要让细节更丰富才好看，在拍摄人像照片时，往往都希望营造出背景虚化的效果，从而让画面更唯美。

❶ 将需要营造虚化效果的照片导入 Snapseed，如图 131 所示。

❷ 点击"工具"按钮，打开工具栏，并选择"镜头模糊"工具，如图 132 所示。

❸ 点击画面中的圆点，即可拖动该圆点选择虚化位置；白线即表示虚化区域，两条白线之间的区域则表示过渡区域，双指操作可以放大或者缩小虚化区域，如图 133 所示。

❹ 按住屏幕并上下滑动，即可选择不同的选项进行调整。例如选择"模糊强度"选项，其数值越大，虚化效果就越明显，如图 134 所示。

❺ 增加"虚化强度"值后的效果，如图 135 所示。

❻ 选择"过渡"选项，其数值越大，两个白圈之间的过渡区域就越大，如图 136 所示。

⋂ 图 131　　　⋂ 图 132

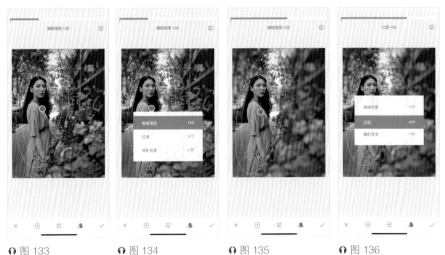

⋂ 图 133　　⋂ 图 134　　⋂ 图 135　　⋂ 图 136

❼ 增大过渡区域可以让画面的模糊效果更自然，如图 137 所示。

❽ 选择"晕影强度"选项并调整参数值，则可以为照片增加暗角，如图 138 所示。

❾ 点击界面下方的 🖌 按钮，可以选择虚化光斑的形状，这里以心形光斑为例。在各项参数值都调整完成后，点击界面右下角的"√"按钮，即可确认修改，如图 139 所示。

❿ 调整后的画面，增加了虚化的区域，并且由于设置了较大的过渡区，所以照片看上去依旧比较自然，如图 140 所示。

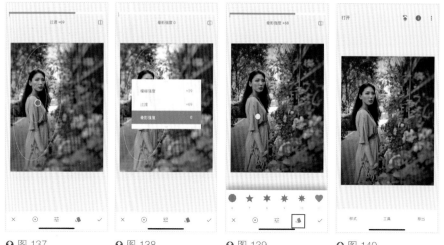

❶ 图 137　　　　❶ 图 138　　　　❶ 图 139　　　　❶ 图 140

技巧4：使用"修复"工具去除照片中杂乱的景物

　　在一些比较杂乱的场景拍照时，画面中难免会有影响画面美感的景物出现，例如天线、垃圾桶、杂物等。此时就可以利用"修复"工具让画面中的杂物"消失"。
❶ 将需要去除杂物的照片导入 Snapseed，如图 141 所示。
❷ 点击 ✐ 按钮，打开工具栏，选择"修复"工具，如图 142 所示。
❸ 直接在需要去除的杂物上涂抹，被涂抹的区域会以红色显示，如图 143 所示。

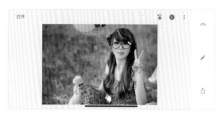

❶ 图 141

❶ 图 142

❹ 手指离开屏幕，被涂抹的杂物就会自动去除，如图 144 所示。

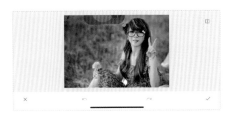

❶ 图 143　　　　　　　　　　　　❶ 图 144

❺ 如果是一些需要仔细涂抹的区域，可以将画面放大后再进行涂抹，如图 145 所示。
❻ 如果一次涂抹的修复效果不好，可以进行多次涂抹，直到实现预期效果，如图
146 所示。

❶ 图 145　　　　　　　　　　　　❶ 图 146

❼ 如果在修复的过程中出现失误，可以点击界面下方的 ↶ 按钮，将操作撤销。完成
修复后点击界面右下角的"√"按钮即可确认修改，如图 147 所示。
❽ 完成修复后的照片变得更干净、美观了，如图 148 所示。

❶ 图 147　　　　　　　　　　　　❶ 图 148

技巧 5：使用"美颜"工具让人物变得更漂亮

　　Snapseed 的美颜工具虽然比较简单，但依旧可以得到不错的效果，重点是美颜
之后的效果很自然。
❶ 将需要美颜的照片导入 Snapseed，如图 149 所示。
❷ 点击"工具"按钮，打开工具栏，选择"美颜"工具，如图 150 所示。

❸ 按住屏幕并上下滑动，即可选择"面部提亮""嫩肤""亮眼"选项。以选择"嫩肤"选项为例，如图 151 所示。

❹ 切记嫩肤数值不要提高太多，否则皮肤会变得模糊，此处调节为 41，皮肤的视觉效果既光滑又不缺乏细节，如图 152 所示。

🎧 图 149　　　🎧 图 150　　　🎧 图 151　　　🎧 图 152

❺ 接下来使用"面部提亮"功能，其实就是"美白"功能，如图 153 所示。

❻ 由于在使用"美颜"功能后，Snapseed 会自动对照片进行处理，此时的面部已经具有一定美白效果，所以"面部提亮"选项只需要稍稍提高即可，此处调整的"面部提亮"值为 37，如图 154 所示。

❼ 眼睛是心灵的窗户，"亮眼"这个功能能起到画龙点睛的作用。提高眼部亮度可以让人物看起来神采奕奕，如图 155 所示。

❽ 适当提高"亮眼"数值，这里调整的数值为 50。至此，该张照片的处理就全部完成了，如图 156 所示。

🎧 图 153　　　🎧 图 154　　　🎧 图 155　　　🎧 图 156

技巧 6：使用"头部姿势"工具让笑容更灿烂

如果一张照片无论从构图还是光影效果来看都不错，但却由于人物的头歪了，或者表情不太自然，导致照片不好看就太可惜了。而通过"头部姿势"工具，就可以弥补这方面的不足。

❶ 将需要调整的照片导入 Snapseed，如图 157 所示。

❷ 点击"工具"按钮，打开工具栏，选择"头部姿势"工具，如图 158 所示。

❸ 点击界面下方的◎按钮，并向正确的方向滑动屏幕，就可以将头部向相应方向调整。这张照片的头稍稍向右歪了一点，向左滑动屏幕即可调整过来。再加上画面中的人物上庭距离有些远，所以适当把头向上扬一点，让三庭的比例看上去更美观，如图 159 所示。

❹ 点击界面下方的☰按钮，即可对"瞳孔""笑容""焦距"进行调整。由于画面中看不到眼睛，所以直接选择"笑容"选项进行调整，如图 160 所示。

🎧 图 157　　🎧 图 158　　🎧 图 159　　🎧 图 160

❺ 由于人物的表情有些平淡，所以增加"笑容"选项数值，令其嘴角泛起一丝微笑，如图 161 所示。

❻ 选择"焦距"选项，可以调整头部的大小，增加数值可以起到瘦脸的效果，而降低数值后脸部则会变胖，如图 162 所示。

❼ 这里为了让脸更瘦一点，增加"焦距"数值。调整完毕后，点击界面右下角的"√"按钮即可保存修改结果，如图 163 所示。

❽ 调整后的人物有了笑容，并且头部姿势摆正，脸也更瘦了，如图 164 所示。

在使用"头部姿势"工具时，建议不要进行大幅度的调整，否则很容易让人物面部变形。

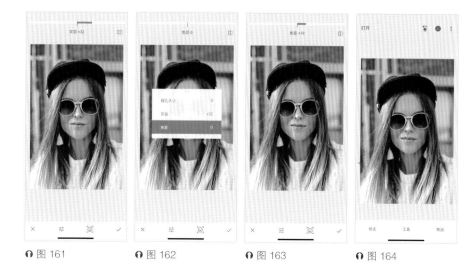

○ 图 161 ○ 图 162 ○ 图 163 ○ 图 164

08 使用 Snapseed 为照片添加特效的 7 个技巧

通过 Snapseed 除了可以对照片进行全面的基础调整，还可以增加各种特殊效果，让照片给观者一种眼前一亮的感觉。在本节中，笔者将向各位讲解 Snapseed 中 7 个可以为照片营造特殊效果的技巧。

技巧 1：为照片添加魅力光晕效果

"魅力光晕"工具的作用主要是为照片主体添加光晕效果，其实是通过提亮主体并柔化画面实现的。因此，在拍摄一些比较唯美的场景时，使用该工具比较合适，而在拍摄一些对画面细节有较高要求的照片，例如风光、建筑等题材则不太适用。

❶ 将需要添加光晕的照片导入 Snapseed，如图 165 所示。

❷ 点击 ✎ 按钮，打开工具栏，选择"魅力光晕"工具，如图 166 所示。

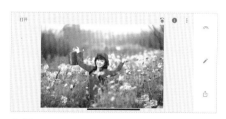

○ 图 165

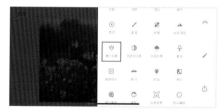

○ 图 166

❸ 选择喜欢的魅力光晕效果后，Snapseed 会自动对照片进行调整，如图 167 所示。

❹ 如果对自动修饰效果不满意，按住屏幕并上下滑动，可以对"光晕""饱和度""暖色调"3 个参数进行调整。这里先选择"光晕"选项，如图 168 所示。

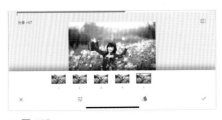

○ 图 167

○ 图 168

❺ 增加"光晕"数值后，画面变得更柔和了，如图 169 所示。

❻ 由于画面色调过于偏黄了，所以选择"暖色调"选项，如图 170 所示。

○ 图 169

○ 图 170

❼ 适当降低该参数值，画面变得自然很多。点击右下角的"√"按钮，即可保存修改结果，如图 171 所示。

❽ 加入光晕后的画面，人物出现了光晕效果，画面也更唯美了，如图 172 所示。

○ 图 171

○ 图 172

技巧 2：为照片添加戏剧效果

通过"戏剧效果"工具可以让原本平淡无奇的照片具有强烈的视觉冲击力，画面中的景物也会变得更有立体感。

❶ 将一张较为平淡的照片导入 Snapseed，如图 173 所示。

❷ 点击 ✎ 按钮，打开工具栏，选择"戏剧效果"工具，如图 174 所示。

❸ 选择喜欢的"戏剧效果"样式后，Snapseed 会自动对照片进行调整。此时云层已经变得比较有立体感了，如图 175 所示。

♪ 图 173

♪ 图 174

❹ 如果对自动处理后的效果不满意，还可以按住屏幕并上下滑动，对"滤镜强度"和"饱和度"进行调整，这里选择"滤镜强度"选项，如图 176 所示。

❺ 手动增加"滤镜强度"值后，照片已经具备了较强的视觉冲击力，如图 177 所示。

♪ 图 175

♪ 图 176

❻ 选择"饱和度"选项，做进一步调整，如图 178 所示。

♪ 图 177

♪ 图 178

❼ 适当降低"饱和度"值，让照片色彩黯淡一些，更符合画面沧桑、萧瑟的氛围。调整之后，点击界面右下角的"√"按钮即可保存修改结果，如图 179 所示。

❽ 在调整后的照片中，无论天空还是地面都更有立体感了，并且具有一定的视觉冲击力，如图 180 所示。

❶ 图 179

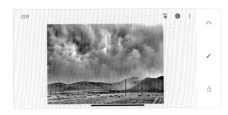

❶ 图 180

技巧 3：为照片添加斑驳效果

在胶片相机时代，如果对胶卷的保管不到位，或者在暗房洗照片时出现问题，画面上就会出现一些痕迹。要是运气好，这些痕迹不但不会影响照片的美感，还会为其增添一份沧桑感。其实这种"斑驳"效果，利用 Snapseed 就可以实现。

❶ 将需要增加沧桑感的照片导入 Snapseed，如图 181 所示。

❷ 点击 ✐ 按钮，打开工具栏，选择"斑驳"工具，如图 182 所示。

❶ 图 181

❶ 图 182

❸ Snapseed 会自动对照片添加斑驳效果，点击界面左下角的 ✕ 按钮，画面亮度、饱和度以及斑驳效果会随机改变，如图 183 所示。

❹ 如果只需要改变斑驳的图案样式，点击右下角的 ⌇ 按钮即可，如图 184 所示。

❺ 选择某种样式后继续点击，即可获得该样式的更多斑驳效果，如图 185 所示。

❻ 按住屏幕并上下滑动，还可以对多个选项进行调整，在这里选择"纹理强度"选项，如图 186 所示。

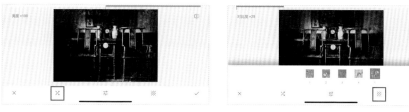

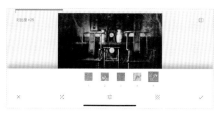

❶ 图 183　　　　　　　　❶ 图 184

❶ 图 185　　　　　　　　❶ 图 186

❼ 提高"纹理强度"值后，照片的斑驳效果更明显了，点击界面右下角的"√"按钮即可保存修改结果，如图 187 所示。

❽ 经过"斑驳效果"工具的调整后，照片的老旧感、沧桑感也更加突出了，如图188所示。

❶ 图 187　　　　　　　　❶ 图 188

技巧 4：为照片添加胶片粗粒的效果

胶片摄影目前仍然占有一席之地的重要原因，就在于其独有的画面色调与质感。而通过 Snapseed，用手机拍摄的照片同样可以获得胶片感。

❶ 将需要营造胶片质感的照片导入 Snapseed，如图 189 所示。

❷ 点击 ✎ 按钮，打开工具栏，选择"粗粒胶片"工具，如图 190 所示。

❸ 在界面下方选择喜欢的胶片效果，如图 191 所示。

❹ 如果对自动处理的效果不满意，还可以对"粒度"和"样式强度"值进行调整。此处先选择"粒度"选项进行调整，如图 192 所示。

❺ 增大该数值，照片的颗粒感明显更强了，适用于模拟高速胶片的拍摄效果，或者为照片增添沧桑感，如图 193 所示。

❻ 对"样式强度"选项进行调整，如图 194 所示。

◯ 图 189

◯ 图 190

◯ 图 191

◯ 图 192

◯ 图 193

◯ 图 194

如果将"颗粒"数值调整为 0，则可以让照片在呈现胶片色调的情况下，保持较高的清晰度和画质。

❼ 增加"样式强度"选项的数值，可以让胶片色调以及质感更明显，但画面细节也会有所损失。完成调整后，点击界面右下角的"√"按钮，即可保存修改结果，如图 195 所示。

❽ 调整后的照片具有较强的胶片感，并且增加的颗粒感也让画面中的人物更显沧桑，如图 196 所示。

◯ 图 195

◯ 图 196

技巧 5：利用斑驳工具模拟老旧照片

后期思路及视频教学

　　划痕、斑点、褪色、泛黄等都是老旧照片的特点，虽然这些特点不利于表现画面的美感，但却能够产生一种历史感与厚重感。通过 Snapseed 中的"斑驳"工具，即可模拟出老旧照片的效果。扫描本书前言中的"赠送课程"二维码即可观看视频教学。

效果对比

⊃ 处理前

⋂ 处理后

技巧 6：利用黑白电影效果将残荷渲染出凋零美感

后期思路及视频教学

杂乱的残荷照片通过 Snapseed 二次裁剪及"黑白电影"效果渲染后，可以使平淡无奇的彩色残荷照片变成表现凋零美感的单色照片。扫描本书前言中的"赠送课程"二维码即可观看视频教学。

效果对比

⋂ 处理前　　　⋂ 处理后

技巧 7：为照片添加相框与文字

后期思路及视频教学

如果是发微信朋友圈或者微博，加上一些好看的文字可以让照片更好地传达自己的心情。加一个相框，则可以让精心拍摄的画面更有艺术感。扫描本书前言中的"赠送课程"二维码即可观看视频教学。

效果对比

↻ 处理前　　　↻ 处理后

一定要掌握的照片后期实用技法

 # 4 个技巧掌握 VSCO

VSCO 来自著名色彩软件开发商 VSCO。该公司曾为 Adobe Lightroom 和 Apple 的 Aperture 开发了广受欢迎的色彩插件 VSCO Film。随着版本的不断升级，VSCO 逐渐成为一款功能强大的摄影 App，包含相机拍照、照片编辑和照片分享三大功能。

技巧 1：掌握 VSCO 工作流程

许多人认为 VSCO 不好用，这是因为没有了解其工作流程。

简单来说，VSCO 的工作流程大致为：拍摄或导入照片，选择使用滤镜，调整照片色彩，导出或分享处理完成的照片。其中最重要的是第一步，即导入照片，这是因为 VSCO 是一款内建相册的 App，要处理照片先要将照片从系统相册中导入 VSCO 相册，操作步骤如下图所示。

⋒ 单击右下角的 + 按钮　　⋒ 在系统相册中选择照片并导入　　⋒ 照片被导入 VSCO 相册并被选中

只有经过上述 3 步，将照片导入 VSCO 相册后，才可以继续按后面的讲解对照片进行后期处理。

> **技巧**
>
> 经过处理后，照片不会直接存储在手机的相册中，而是需要通过将照片以"保存在设备相册"的方式保存在手机相册中。但如果使用 VSCO 的内置相机拍摄的照片，则这些照片会直接保存在 VSCO 相册中，而非手机的相册中，这也是内建相册的 VSCO 与其他摄影 App 的不同之处。

技巧 2：利用 VSCO 对照片进行基础调整

　　按上一节的步骤导入照片后，即可利用 VSCO 丰富的滤镜库，以及强大的基础调整工具对其进行处理。下面通过实例展示完整过程。

❶ 点击界面右上角的"+"图标添加需要处理的照片，如图 1 所示。

❷ 选中该照片，并点击界面下方的 图标，如图 2 所示。

❸ 在图 3 所示的滤镜选择界面中可以看到多种滤镜，点击任意滤镜，则其效果会直接应用于照片。

❶ 图 1

❶ 图 2

❶ 图 3

❹ 这张照片选择的滤镜编号为 A5，效果强度为 12（选择滤镜后默认强度即为 12），套用滤镜后的效果如图 4 所示。

❺ 对照片效果进行精细调整。点击界面下方的 图标，进行基础参数调整。将"曝光度"值减少 1.1、"对比度"值提高 0.6，分别如图 5 和图 6 所示，画面更有质感了。

❶ 图 4

❶ 图 5

❶ 图 6

❻ 调整"高光"值至 +10.0，让画面中明亮的部分有更多细节表现，而不是一片死白，如图 7 所示。

❼ 调整"色温"值至 −0.8 来校正画面色彩，"色调"值增加 1.3 是为了让画面的视觉感受更温和，如图 8 所示。

❽ 适当增加"暗角"值至 +1.3 可以让观者视线更集中，也会适当增加画面中的明暗对比，如图 9 所示。

∩ 图 7

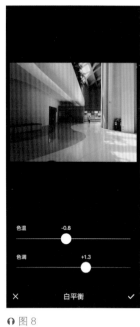

∩ 图 8

❾ 将"锐化"值增加至 +3.1，让照片景物更细腻，如图 10 所示。

❿ 回到处理界面，点击右上角的"保存"按钮将照片保存在手机相册中，如图 11 所示。

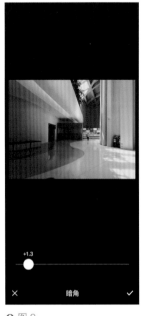

∩ 图 9

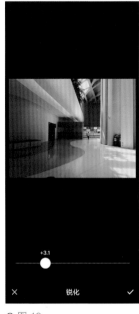

∩ 图 10

∩ 图 11

技巧 3：VSCO 滤镜的使用方法

在前面的讲述中，可以看出 VSCO 的滤镜种类多、效果好，这也是其被大家喜爱的原因。

VSCO 中不同系列的滤镜以首字母进行区分，每个系列都包含同一风格的多种不同效果。

虽然该软件的部分收费滤镜需要付费解锁，但即使是免费滤镜，其效果依旧十分惊艳。在选择某个滤镜后，一定要继续对照片进行影调、色彩等基础处理，才能发挥出该 App 的最佳效果。下面 6 张照片分别展示了原片及VSCO 的 5 种滤镜效果，可以看出其滤镜效果相当不错。

◑ 不同系列的滤镜将以首字母区分

◑ 原图

◑ 滤镜效果 1

◑ 滤镜效果 2

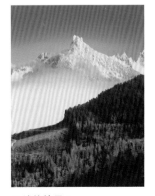

◑ 滤镜效果 3

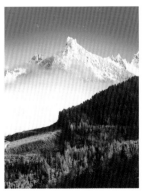

◑ 滤镜效果 4

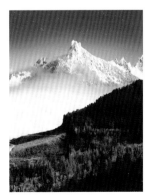

◑ 滤镜效果 5

技巧 4：掌握 VSCO 调色参数调整方法

由于 VSCO 的调色效果出众，因此在网络上有许多学习资料，其中，最易学易用的当属 VSCO 调色参数。

下图所示为在微博搜索 VSCO 后显示的搜索结果。可以看出，不仅找到了大量以 VSCO 调色方法为主要内容的博主，还找到了大量 VSCO 调色参数数据。

如下左图列出的参数为：滤镜，G3；曝光，–3；对比度，–3；阴影，+5；高光，+10；色温，+0.5；色调，+1；饱和度，+2；锐化，+9；清晰度，+2。这意味着，对于一组色彩均匀的原片，使用这样一组参数调整后，基本就能够得到与示例图相似效果的照片。

所以，对于那些调色技巧还没有"方向感"的初学者来说，想要让自己的照片色彩更漂亮一些，一个快捷、有效的方法就是找到这样的示范例图，然后根据给出的参数进行调整。

> ·技巧·
>
> 如果想获得与分享者调出的色调类似的效果，要注意原片色调不能有过于明显的倾向，照片的风格也要大致与其相同，最重要的是要通过套用这些参数，掌握调整思路，并明确哪些参数的改变可以实现关键效果，从而最终摆脱"套"参数的操作。

下面以 3 组照片为例，分别展示原图以及处理后的效果，包括选择的滤镜和所有参数调整。

第 1 组小清新风格。后期参数为：滤镜，HB1+12；曝光，+1.8；饱和度，+3.1；色温，-3.9；褪色，+2.8；高光色调，+1.9。

🎧 处理前　　　　　　　　　　　　　　　　🎧 处理后

第 2 组街头胶片风格。后期参数为：滤镜，G1+12；锐化，+5.1；饱和度，+0.3；高光，+9.2；阴影，+0.4；褪色，+6.1；色温，-0.6；暗角，+2.2。

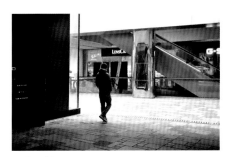

🎧 处理前　　　　　　　　　　　　　　　　🎧 处理后

第 3 组冷酷钢铁丛林风格。后期参数为：滤镜，F2+12；高光，+12；阴影，+6.8；色温，-2.1；锐化，+5.1；暗角，+12。

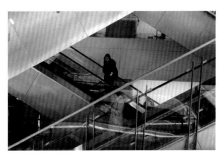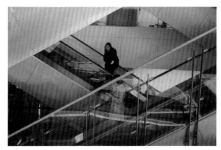

 处理前　　　　　　　　　　　　　　　🎧 处理后

7 个技巧掌握 MIX 后期修图方法

MIX 同样是一款非常好用的手机照片后期处理 App，与 Snapseed 相比，虽然操作没有那么流畅，基础工具的处理效果也不如 Snapseed，但要论工具与滤镜的数量，Snapseed 是远不如 MIX 的。

MIX

技巧 1：利用"裁剪"工具进行二次构图

不只是 Snapseed，通过 MIX 的"裁剪"工具，同样可以对照片进行二次构图，并且在"裁剪"工具中还包含了旋转、畸变校正等功能，方便对照片进行构图。

❶ 点击界面下方的 ● 图标，即可添加需要进行编辑的照片，如图 12 所示。

❷ 选择照片后，点击图 13 右下角的"下一步"按钮，即可进入修图界面。

❸ 在修图界面中，点击图 14 左下角的 图标，即可进入裁剪界面。

❹ 点击图片下方的不同比例，即可锁定长宽比并进行裁剪；若选择"自由"选项，即可随意拉动裁剪框进行二次构图，如图 15 所示。

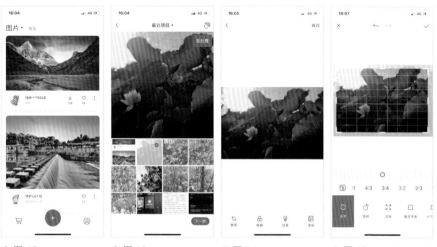

⋒ 图 12　　　⋒ 图 13　　　⋒ 图 14　　　⋒ 图 15

❺ 通过放大或者缩小照片并调整裁剪框的大小可以确定裁剪的范围；移动图片可以确定裁剪的位置，如图 16 所示。

❻ 点击比例选项，还可以选择采用横幅裁图还是竖幅裁图，例如选择 2:3 后，即为竖幅构图，如图 17 所示。

❼ 确定好裁剪的范围后，点击图 18 右上角的"√"图标，即可保存修改结果。

↻ 图 16

↻ 图 17

↻ 图 18

技巧 2：利用"滤镜工具"美化照片

MIX App 的滤镜数量是远远超过 Snapseed 的，因此，完全可以先在 MIX App 中应用一个好看的滤镜，然后再通过 Snapseed 进行细节调整。

❶ 点击图 19 下方的▦图标，进入滤镜界面。

❷ 先选择不同的滤镜类别，然后滑动查看各滤镜的预览图，如图 20 所示。当滑动到预览图末端时，点击↰图标，可进入"滤镜商店"。

❸ 在"滤镜商店"中有很多免费滤镜可供下载，对于收费滤镜可以视情况选购，如图 21 所示。

❹ 点击希望使用的滤镜，即可预览添加滤镜后的效果。拖动图片下方的滑块，还可以调整滤镜强度，如图 22 所示。

🎧 图 19　　　　　🎧 图 20　　　　　🎧 图 21　　　　　🎧 图 22

技巧 3：调整画面的亮度和影调

　　绝大部分编辑图片的工具在"编辑"选项中都可以找到"亮度"和"影调"调整工具，从而对画面影调及色彩进行调节。接下来继续以这张荷花照片为例，在进行二次构图并选择滤镜后，通过"调整"工具对画面亮度和影调进行处理。

❶ 选择滤镜后，直接点击图 23 下方的 ⊟ 图标，进入"调整"工具界面。

❷ 点击需要调整的选项后，拖动图片下方的滑块，即可进行调整。此处为了让照片更通透，并且阴影处有更多的细节，所以将"高光"值调整到 18，"阴影"值调整到 12，如图 24 所示。

❸ 适当增加"自然饱和度"值，让色彩更浓郁，如图 25 所示。

❹ 在增加"阴影"和"高光"值后，画面影调显得有些平淡。通过提高"暗角"和"中心亮度"两个参数值，让照片有一定的影调变化，营造更生动的画面，如图 26 所示。

🎧 图 23　　　　　🎧 图 24　　　　　🎧 图 25　　　　　🎧 图 26

技巧 4：调整照片的色彩

　　MIX App 具有非常丰富且专业的色彩调整工具，例如本节将介绍的"色相 / 饱和度""RGB 曲线""色彩分离"等工具，组合使用后，几乎可以调出任何预期中的色彩。

❶ 在通过"调整"工具对画面亮度和影调进行修改后，点击图 27 下方的 ◯ 图标，即可通过"色相 \ 饱和度"工具，对画面中的特定色彩进行调节。

❷ 在"色相 \ 饱和度"工具中，选择不同的色彩，即可对画面中具有这种颜色的区域进行调色。也可以点击 ⬚ 图标，直接在图片中选取需要进行调色的位置。

　　该工具中的 H 代表"色相"、S 代表"饱和度"、L 代表"明度"。利用这 3 个滑块，即可对所选色彩进行修饰。

　　例如，为了让画面中暖黄色的阳光更温馨，选择对橙色进行调整，并适当增加了其饱和度数值。在不改变画面中其他色彩的情况下，单独对夕阳的色彩进行调整，实现了对局部调色的目的，如图 28 所示。

❸ 为了让画面中不但具有明暗反差，还能够在色彩上形成一定的冷暖对比，点击 � 图标，进入曲线工具界面。为了保留并继续增强画面中很重要的暖黄光线，选择 B 选项，也就是蓝色曲线进行调节，如图 29 所示。

❹ 由于在蓝色曲线中，互为对比的两种色彩为蓝色和黄色，从而可以利用黄色让夕阳更温暖，并且让阴影处带一点蓝色，形成冷暖对比。因此，适当降低高光处的蓝色曲线，为画面中较亮的夕阳增加黄色；提高暗部的蓝色曲线，让画面中的阴影具有蓝色调，如图 30 所示。

🎧 图 27　　　　　🎧 图 28　　　　　🎧 图 29　　　　　🎧 图 30

❺ 点击图 31 下方的■图标，使用"色调分离"工具对画面色彩做进一步调整。

❻ 在该工具界面中，点击图片下方的"阴影"和"高光"按钮，即可分别调整画面暗部和亮部的色彩，从而让照片形成各种影调，其中 H 代表"色相"，S 代表"饱和度"，如图 32 所示。

❼ 当不知道该将照片调整为哪种色调时，可以将 S 的数值提高一些，然后缓慢移动 H 滑块，即可发现画面的色调在不断发生变化。当 H 滑块从头到尾移动一次后，也就找到了自己最喜欢的色调了，如图 33~ 图 35 所示。

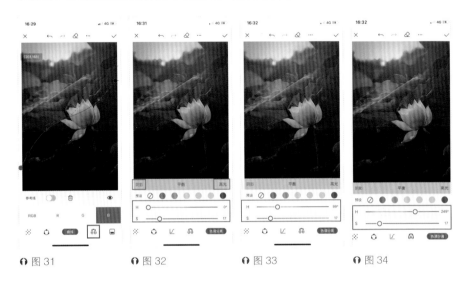

◑ 图 31　　　◑ 图 32　　　◑ 图 33　　　◑ 图 34

❽ 针对这张荷花照片，通过色调分离工具可以进一步强化画面亮部与暗部形成的冷暖对比效果。在选择"阴影"选项后，将 H 滑动到蓝色区域，然后适当提高 S 数值，从而让阴影处的蓝色调更浓重，如图 35 所示。

❾ 选择"高光"选项，将 H 滑块调至暖调区域，并适当提高 S 数值，让夕阳的色彩更浓郁，如图 36 所示。

❿ 如果想让照片的整体色调在对比中又有一定的统一性，可以点击图片下方的"平衡"选项，让画面整体色调向阴影或者高光的色调靠拢，如图 37 所示。

⓫ 处理完成后，点击界面右上角的"√"按钮，保存修改结果，并进入如图 38 所示的界面。

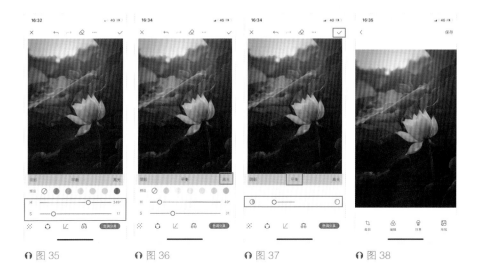

● 图 35　　　　● 图 36　　　　● 图 37　　　　● 图 38

技巧 5：使用艺术滤镜制作绘画效果

大多数滤镜是对照片的色调及影调进行修改，从而营造出不同的画面风格。而 MIX App 的"艺术滤镜"，则会对整个画面进行大幅调整，让一张照片变为一幅画作。

❶ 进入图片处理界面后，点击下方的图标，如图 39 所示。

❷ 进入艺术滤镜选择界面，如图 40 所示。

❸ 点击界面下方的艺术滤镜，即可将照片转变为艺术风格，如图 41 所示。通过拖动图片下方的滑块，可以改变滤镜的强度，如图 42 所示。

❹ 将滤镜预览图滑动到最右侧，点击图标，可进入"艺术滤镜商店"，如图 43 所示。

❺ 在"艺术滤镜商店"，所有滤镜均需要加入会员才能下载使用。

● 图 39

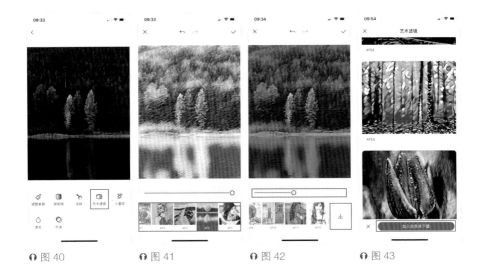

◑ 图 40　　　　◑ 图 41　　　　◑ 图 42　　　　◑ 图 43

技巧 6：使用 MIX App 制作艺术海报

　　MIX App 还有出色的海报功能，模板样式达到上百款，应用后可以根据喜好修改文字内容，改变字体、字号及大小。

❶ 进入 MIX App 的图片处理界面后，点击右下角的图标，进入模板选择界面，如图 44 所示。

❷ 在界面下方选择喜欢的海报模板，如图 45 所示。

❸ 照片会自动与选中的模板相匹配，但所展示的图片局部可能会与预期有所偏差，如图 46 所示。

❹ 点击图片，则可以放大或缩小照片，并选择在模板中展示的区域，如图 47 所示。

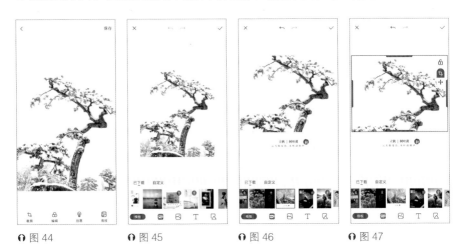

◑ 图 44　　　　◑ 图 45　　　　◑ 图 46　　　　◑ 图 47

❺ 由于模板上的文字与照片表现的内容可能不一致，则需要对其进行修改。本例中，照片是雪松，而配文是对秋天的描述。首先，选中该文字，如图 48 所示；然后双击，即可进入"编辑文字"界面，如图 49 所示。

❻ 修改之后，海报中的文字与图片相互匹配，如图 50 所示。

❼ 也可以利用海报功能下方的各个选项，对模板进行一些修改，从而制作出更具个性的海报。如图 51 所示就是通过"画布"选项，将模板边缘处理为半透明的效果，使海报更有意境。

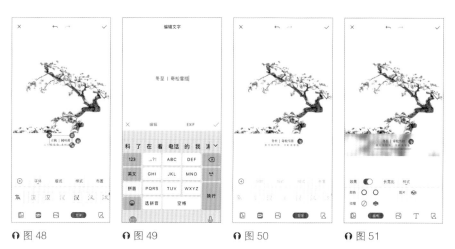

⚓ 图 48　　　　⚓ 图 49　　　　⚓ 图 50　　　　⚓ 图 51

技巧 7：保存处理好的照片

图片处理完成，即可点击界面右上角的"保存"按钮，如图 52 所示。MIX App 提供了两种图片格式，分别为 JPEG 和 PNG。

为了获得最佳的画质，建议在选择 JPEG 格式后，将"画质"数值提高到 100，如图 53 所示；或者选择 PNG 格式进行保存，如图 54 所示。

正如上文所讲，MIX App 的工具排列顺序相当于后期处理的顺序。在经过从裁剪到添加滤镜、调整亮度、影调，再到调整色彩这 4 个步骤之后，就可以让照片发生翻天覆地的变化。

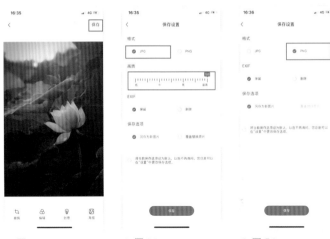

⋂ 图 52 ⋂ 图 53 ⋂ 图 54

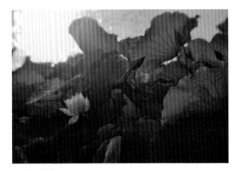

⋂ 处理前

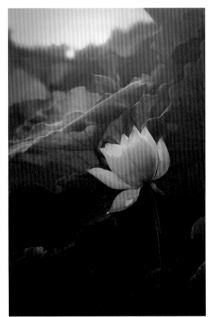

⋂ 处理后

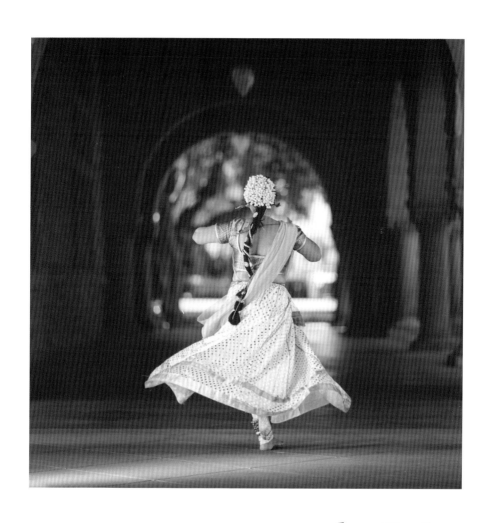

人像照片

后期处理

实战

 实战1：实现背景虚化效果

后期思路及视频教学

虚化效果主要是通过Snapseed App中的"模糊"工具实现的，但由于模糊工具不能精确控制模糊范围，因此，本例的重点在于添加模糊效果后，将不应该模糊的区域还原，扫描本书前言中的"赠送课程"二维码即可观看视频教学。

效果对比

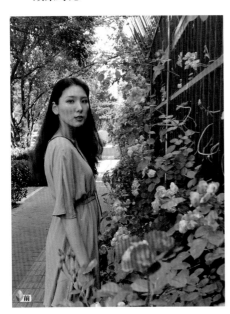

⋂ 处理前

⋂ 处理后

 实战2：让皮肤变白嫩

后期思路及视频教学

在本例中，将通过Snapseed App对画面中的人物进行皮肤修复、亮眼、增加背景虚化、营造光晕处理。在皮肤修复过程中，为了让效果更自然，将使用"美颜""局部""修复"这3种工具。扫描本书前言中的"赠送课程"二维码即可观看视频教学。

效果对比

处理前

处理后

03 实战3：轻松调出浪漫蓝调风格

后期思路及视频教学

由于照片中的人物身着黄色服装，所以通过 Snapseed App 将其处理为蓝调风格，可以起到突出主体的作用，并且通过这种主观色彩还可以让照片更具高级感。扫描本书前言中的"赠送课程"二维码即可观看视频教学。

效果对比

处理前

处理后

 实战4：为照片添加泛黄仿旧效果

后期思路及视频教学

　　老旧照片的画面色彩和质感往往会使其更有历史感和厚重感，利用Snapseed App可以将任意一张照片处理为仿旧效果，扫描本书前言中的"赠送课程"二维码即可观看视频教学。

效果对比

⋒ 处理前　　　　　　　　　　⋒ 处理后

 实战5：小清新人像效果

后期思路及视频教学

　　小清新效果的特点在于画面对比度较低、色彩饱和度较低，并且色调比较清新、淡雅。因此，在本例中，将主要使用"白平衡""曲线"以及"饱和度"工具，对画面的对比度和色彩进行调整。扫描本书前言中的"赠送课程"二维码即可观看视频教学。

效果对比

⋒ 处理前　　　　　　　　　　⋒ 处理后

 实战6：低饱和人文照片后期方法

后期思路及视频教学

低饱和人文照片除了通过较低的饱和度表现出一种沧桑感，还需要让人物细节更充分地表现出来。对于本例照片，老者脸上的皱纹和胡须都是需要重点表现的对象。同时，为了让人物从背景中凸显出来，需要单独压暗背景的亮度。扫描本书前言中的"赠送课程"二维码即可观看视频教学。

效果对比

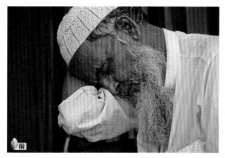

◉ 处理前

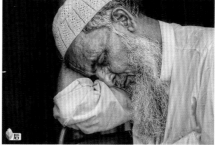

◉ 处理后

 实战7：将人像照片处理为金属版画风格

后期思路及视频教学

本例使用Snapseed App让人物面部细节更丰富，并且为其赋予金属质感，扫描本书前言中的"赠送课程"二维码即可观看视频教学。

效果对比

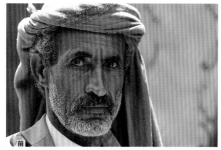

 ◉ 处理前

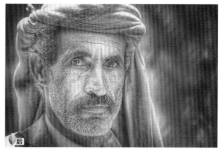

◉ 处理后

实战8：学会这一招让女神秒变大长腿

后期思路及视频教学

把美女的腿变长，其实就是运用"近大远小"的透视畸变的原理实现的。当美女的腿伸向镜头，再利用广角镜头拍摄，就可以得到大长腿效果。而Snapseed App中的"视角"工具恰恰可以改变照片的透视效果，因此，也可以用来把美女的腿变长。扫描本书前言中的"赠送课程"二维码即可观看视频教学。

效果对比

↻ 处理前

↻ 处理后

风光照片
后期处理
实战

第12章

 实战1：让灰蒙蒙的照片重现光彩

后期思路及视频教学

　　利用Snapseed App中的"局部"和"画笔"工具，对照片中各个区域进行单独处理，使其无论在色彩还是质感方面都有较大提升，扫描本书前言中的"赠送课程"二维码即可观看视频教学。

效果对比

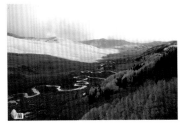
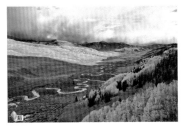

🎧 处理前　　　　　　　　🎧 处理后

 实战2：强化照片中冷暖对比效果

后期思路及视频教学

　　利用Snapseed App中的"白平衡"工具调整画面色彩，再利用"蒙版"工具涂抹天空部分，呈现冷暖对比效果。扫描本书前言中的"赠送课程"二维码即可观看视频教学。

效果对比

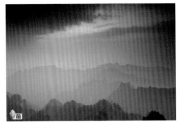
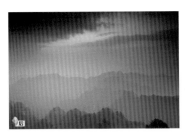

🎧 处理前　　　　　　　　🎧 处理后

03 实战3：塑造具有强烈视觉冲击力的天空

后期思路及视频教学

平淡无奇的天空可能会让照片显得乏味，而通过Snapseed App的处理则可以将天空云层的层次感充分地展现出来，形成更具视觉冲击力的画面。扫描本书前言中的"赠送课程"二维码即可观看视频教学。

效果对比

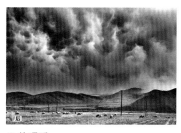

● 处理前　　　　　　　　　　● 处理后

04 实战4：为照片添加剪影元素令画面更生动

后期思路及视频教学

本例通过添加剪影素材画面，让原本逆光拍摄的照片更有生机。首先，确保处理前的照片和准备合成的素材图本身就是剪影或半剪影画面，然后将素材图处理为黑白效果，再通过"双重曝光"功能进行图片合成，最后利用"蒙版"工具，将需要显示的区域涂抹出来，即完成了合成剪影元素的后期操作。扫描本书前言中的"赠送课程"二维码即可观看视频教学。

效果对比

● 处理前　　　　　　　　　　● 处理后

 实战5：通过一个工具就能调出大美风光

后期思路及视频教学

Snapseed App中的"调整图片"工具中包含了亮度、对比度、高光、阴影等选项，大多数照片通过该工具就可以修出不错的效果。尤其是其中的"氛围"工具，可以同时起到增加亮部、暗部细节的作用。先用该工具确定画面基调，然后通过其他选项进行辅助调整即可。扫描本书前言中的"赠送课程"二维码即可观看视频教学。

效果对比

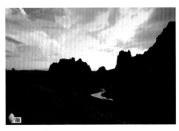

○ 处理前

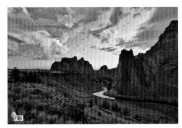

○ 处理后

 实战6：将风光照片处理为水墨画效果

后期思路及视频教学

将风光照片处理为水墨画，其重点在于将"写实"的照片转变为"写意"的作品，所以需要对大面积的区域进行模糊处理，从而模拟水墨画的"晕染"效果，表达画意之美。扫描本书前言中的"赠送课程"二维码即可观看视频教学。

效果对比

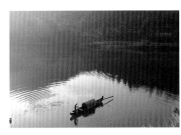

○ 处理前

○ 处理后

07　实战7：突出丁达尔光线

后期思路及视频教学

拥有丁达尔光线的照片的后期处理，主要是为了能够让该效果更明显，所以需要利用到"HDR景观"工具，然后通过营造天空的冷暖对比，让照片更有视觉冲击力，而地面上比较杂乱的场景则处理为剪影效果。扫描本书前言中的"赠送课程"二维码即可观看视频教学。

效果对比

⟩ 处理前　　　　　　　　　　　⟩ 处理后

08　实战8：让建筑摄影更有感染力

后期思路及视频教学

在拍摄本例照片时，施工现场人声鼎沸，感觉工人们都干劲十足，但原始照片偏冷的色调以及近似剪影的主体，并不能表现出当时的情景。因此，通过后期处理进行二次创作，利用Snapseed App中的"样式"润饰画面色彩，并且通过"阴影""局部""画笔"等工具，对照片中的细节表现进行精细控制。扫描本书前言中的"赠送课程"二维码即可观看视频教学。

效果对比

⟩ 处理前　　　　　　　　　　　⟩ 处理后

实战9：通过圆形画幅表现独特景观

后期思路及视频教学

　　本例巧妙地使用Snapseed App中的文字工具，选择圆形文字框体后，利用"反向"功能得到了一张圆画幅的照片。利用MIX App的海报功能或者其他App的加字功能，即可得到类似最终效果的画面，扫描本书前言中的"赠送课程"二维码即可观看视频教学。

效果对比

⋂ 处理前　　　　　　　　　　　⋂ 处理后

实战10：铅笔画效果

后期思路及视频教学

　　通过Snapseed App增加画面的细节表现，再将其转换为黑白效果，就可以实现类似铅笔画的效果，扫描本书前言中的"赠送课程"二维码即可观看视频教学。

效果对比

⋂ 处理前　　　　　　　　　　　⋂ 处理后

建筑与花
卉照片
战期处理实后
第13章

 实战1：打造赛博朋克风格的建筑摄影

后期思路及视频教学

　　赛博朋克风格的重点在于画面色调以蓝紫色为主，并且呈现出朦胧、有错乱感的视觉感受。因此，本例先通过"白平衡"工具进行调色，再利用"魅力光晕""双重曝光"等工具让照片出现迷离的科幻感。扫描本书前言中的"赠送课程"二维码即可观看视频教学。

效果对比

🎧 处理前

🎧 处理后

 实战2：让普通建筑照变大片

后期思路及视频教学

　　本例的原片无论在建筑物、天空的细节表现上，还是在色彩上都有所欠缺，因此，后期处理的思路主要是强化天空和建筑物的细节表现，并且营造出主色调来让画面产生某种情感表达。扫描本书前言中的"赠送课程"二维码即可观看视频教学。

效果对比

🎧 处理前

🎧 处理后

 实战3：高调建筑摄影后期处理

后期思路及视频教学

通过Snapseed App提亮照片，在营造高调观感的同时，还能保留画面原有的线条美和形式美，扫描本书前言中的"赠送课程"二维码即可观看视频教学。

效果对比

⋂ 处理前

⋂ 处理后

04 **实战4：突出建筑物线条美感**

后期思路及视频教学

本例使用Snapseed App将彩色建筑物照片转换为黑白效果，从而突出其线条美感，扫描本书前言中的"赠送课程"二维码即可观看视频教学。

效果对比

↺ 处理前

↺ 处理后

 实战5：高级灰效果后期处理

后期思路及视频教学

　　高级灰效果通过弱化色彩和反差，使画面显得平静、淡然。本例将使用Snapseed App来实现高级灰效果的制作，扫描本书前言中的"赠送课程"二维码即可观看视频教学。

效果对比

◐ 处理前

◐ 处理后

 实战6：为夜景建筑物的天空加一轮圆月

后期思路及视频教学

　　本例将通过Snapseed App，为照片制作出月亮及从内到外的3层光晕，从而在天空中模拟一轮逼真的圆月，扫描本书前言中的"赠送课程"二维码即可观看视频教学。

效果对比

◐ 处理前

◐ 处理后

07 实战7：高锐度黑白建筑照片

后期思路及视频教学

本例的重点在于要对画面局部区域进行单独处理，例如照片背景中群山的层次感和建筑屋顶的线条美就需要不同的处理方式。

而每使用一种工具时，Snapseed App会自动建立一个图层，而每个图层的内容会进行叠加，并显示在最终画面上。这样就可以实现对彩色照片进行处理，还能够快速切换为黑白照片查看效果的目的，扫描本书前言中的"赠送课程"二维码即可观看视频教学。

效果对比

↷ 处理前

↷ 处理后

08 实战8：如梦似幻的柔焦效果

后期思路及视频教学

本例柔焦效果的重点在于画面的模糊感以及荷花亮部的发光效果。因此，先利用"镜头模糊"工具和"双重曝光"工具营造唯美的模糊效果，再通过"魅力光晕"工具营造发光效果，最后通过基础调整工具对画面亮度进行简单调整即可。扫描本书前言中的"赠送课程"二维码即可观看视频教学。

效果对比

⋔ 处理前　　　　　　　　　　　　⋔ 处理后

09 实战9：让荷花熠熠生辉

后期思路及视频教学

　　本例主要通过Snapseed App中"魅力光晕""复古""怀旧"等工具来柔化画面并形成光晕效果，扫描本书前言中的"赠送课程"二维码即可观看视频教学。

效果对比

⋔ 处理前　　　　　　　　　　　　⋔ 处理后

 实战10: 更有意境的淡墨荷花效果

后期思路及视频教学

淡墨风格效果的重点在于前期拍摄时要选择较干净的纯白背景, 后期处理则需要营造类似水墨画的黑白和晕染效果。黑白效果可以通过Snapseed App的"黑白"工具实现, 而晕染效果则可以利用"魅力光晕"和"黑白电影"工具实现。扫描本书前言中的"赠送课程"二维码即可观看视频教学。

效果对比

∩ 处理前　　　　　　　　　　∩ 处理后

 实战11: 荷花双重曝光效果

后期思路及视频教学

通过Snapseed App中的"双重曝光"工具, 可以将任意张照片合成为一张照片, 从而实现双重曝光甚至多重曝光的效果, 扫描本书前言中的"赠送课程"二维码即可观看视频教学。

效果对比

∩ 处理前　　　　　　　　　　∩ 处理后

实战12：为荷花添加纯黑背景

后期思路及视频教学

　　本例的后期处理非常简单，但却需要细心地涂抹画面及控制显示范围。首先，利用"曲线"工具将画面整体变为纯黑，然后在添加"蒙版"后对背景进行涂抹，即可得到纯黑背景的荷花照片。扫描本书前言中的"赠送课程"二维码即可观看视频教学。

效果对比

↺ 处理前

↺ 处理后

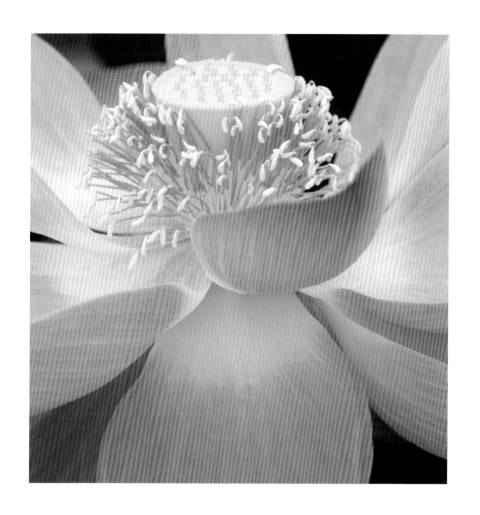

10个剪映、快影App基本技巧

一张照片记录的只是按下快门的瞬间，而视频记录的则是一个过程；照片只有一个画面，但即使是长度只有十几秒的视频，它也包含了几百个画面。

一张照片尚且需要后期去修改，去润色，去弥补不足，更别说是一段视频了。所以，从这个角度来看，视频后期处理比照片后期处理更有必要。

为了更好地掌握视频后期处理的基本方法，下文将详细讲解抖音官方后期处理 App "剪映"以及快手官方后期处理 App "快影"的使用方法。

由于"剪映"和"快影"App 在功能使用方法上类似，所以操作部分将以"剪映"App 为主进行讲解，但依旧会展示"快影"App 的操作界面，以防止各位找不到所讲解的功能按钮的位置。

01 视频后期处理最基本的 7 个技巧

技巧 1：导入视频的方法

导入视频的基本方法

将视频导入"剪映"或"快影"App 的方法基本相同，此处仅以"剪映"App 为例进行介绍。

❶ 打开"剪映"App 后，点击"开始创作"按钮，如图 1 所示。

❷ 在进入的界面中选择希望处理的视频，然后点击界面下方"添加到项目"按钮，即可将该视频导入"剪映"App。

当选择了多个视频导入"剪映"App 时，其在编辑界面的排列顺序与选择顺序一致，并且在图 2 所示的导入视频界面中，也会出现序号。在编辑界面中同样可以改变视频的排列顺序，下文会有详细讲解。

❸ 若导入视频至"快影"App，则点击界面中的"剪辑"按钮，即可进入选择视频界面，如图 3 所示。

🎧 图 1　　　　　　　　🎧 图 2　　　　　　　　🎧 图 3

导入视频的小技巧

在 App 内直接选择视频导入时，由于无法预览视频，很多相似场景的视频就会很难分辨，无法确定哪一个才是希望导入的。这个问题通过以下方法就可以解决。

❶ 先将筛选出的视频放在手机中的一个相簿或文件夹中，并点击界面右上方"选择"按钮，如图 4 所示。

❷ 将筛选出的视频全部选中，并点击左下角的 🔼 图标（安卓手机点击"打开"按钮），如图 5 所示。

❸ 最后点击"剪映"或者"快影"的 App 图标，即可将所选视频导入相应的 App，如图 6 所示。

🎧 图 4　　　　　　　　🎧 图 5　　　　　　　　🎧 图 6

导入视频即完成视频制作

无论是"剪映"还是"快影"App，都可以通过选择"模板"的方式，在导入素材后就自动生成带有特效的视频。

❶ 打开"剪映"App 后，点击界面下方的▣（剪同款）图标，即可显示多个视频，如图 7 所示。

❷ 选择一个喜欢的视频，并点击界面右下角的"剪同款"按钮，如图 8 所示。

❸ 不同的模板需求的视频数量不同，此处所选视频模板需要添加两段视频。选中需要添加的视频后，点击右下角的"下一步"按钮，如图 9 所示。

❹ 片刻之后，App 就自动显示将所选视频制作为模板的效果。点击界面下方的视频片段，还可以分别进行细节调整，如图 10 所示。

⋒ 图 7　　　　　⋒ 图 8　　　　　⋒ 图 9　　　　　⋒ 图 10

❺ 如果使用"快影"App，其操作方法类似。打开 App 后，点击界面下方的"模板"按钮，即可进入模板选择界面，如图 11 所示。

⋒ 图 11

技巧 2：调整视频画面比例

无论将视频发布到"抖音"还是"快手"平台，均建议将视频设置为 9:16 的比例后再发布。

因为在网友看短视频时，大多数人会竖持手机，所以 9:16 的画面比例对于观者来说更方便观看。

❶ 打开"剪映"App，点击界面下方的"比例"按钮，如图 12 所示。

❷ 在界面下方选择所需的视频比例，强烈建议设置为 9:16，如图 13 所示。

❸ 如果使用的是"快影"App，则需要点击界面上方，图 14 红框内的按钮。

❹ 在弹出的界面中选择视频比例，如图 15 所示。

❺ 如果视频素材是横屏拍摄的，则在选择为 9:16 的比例后，"快影" App 会自动将上、下区域填充为模糊背景，如图 16 所示。而"剪映"App 只能通过手动设置来实现类似的效果。

▶ 图 12

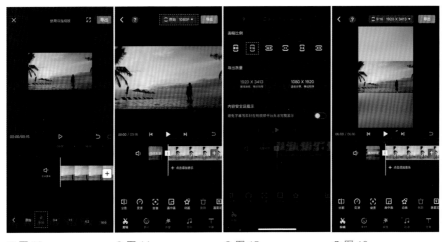

▶ 图 13　　　　▶ 图 14　　　　▶ 图 15　　　　▶ 图 16

技巧 3：剪辑视频

将视频片段按照一定顺序组合成一个完整视频的过程，称为"剪辑"。

即使整个视频只有一个镜头，也可能需要将多余的部分删除，或者将其分成不同的片段，重新进行排列组合，进而产生完全不同的视觉感受。

将一段视频导入"剪映"App 后，与剪辑相关的工具基本都在"剪辑"选项中，如图 17 所示。其中常用的为"分割"和"变速"工具，如图 18 所示。

另外，为多段视频之间添加转场效果也是剪辑中要完成的重要操作，可以让视频更流畅、自然，图 19 所示即为转场编辑界面。

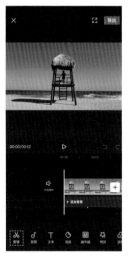

○ 图 17

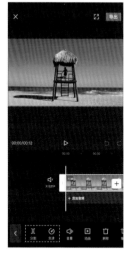

○ 图 18

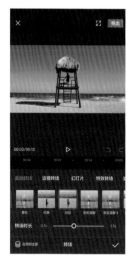

○ 图 19

还可以在剪辑过程中添加"特效"，让视频更吸引人。图 20 所示即为"剪映"App 的特效编辑界面。

"快影"与"剪映"App 的剪辑界面大同小异，几乎所有"剪映"App 中包含的工具，在"快影"App 中同样可以找到，其视频编辑界面如图 21 所示。

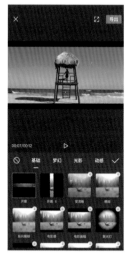

○ 图 20

○ 图 21

技巧 4：对视频进行润色

与图片后期处理类似，一段视频的影调和色彩也可以通过后期处理来调整。

❶ 打开"剪映"App 后，点击界面下方的"调节"按钮，如图 22 所示。

❷ 选择亮度、对比度、高光、阴影等工具，拖动滑块，即可实现对画面明暗、影调的调整，如图 23 所示。

❸ 也可以点击图 22 中的"滤镜"按钮，在图 24 所示的界面中，通过添加滤镜来调整画面的影调和色彩。拖动滑块，可以控制滤镜的强度，得到理想的画面色调。

◐ 图 22

◐ 图 23

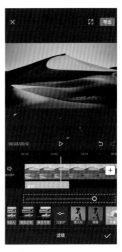

◐ 图 24

❹ "快影"App 中没有类似"剪映"App 的"调节"功能，只能通过滤镜来调整影调和色彩。

根据笔者的使用经验，"快影"App 中所含滤镜，在数量和质量方面都要高于"剪映"App。

点击图 25 所示界面中的"调整"按钮，再点击"滤镜"按钮，即可在不同分类下，选择合适的滤镜，如图 26 所示。

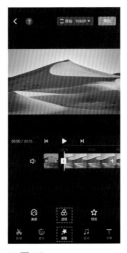

◐ 图 25

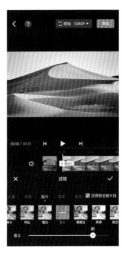

◐ 图 26

技巧 5：为视频添加音乐

　　通过剪辑将多个视频串联在一起，再对画面进行润色之后，其在视觉上的效果就基本确定了。接下来，则需要对视频进行配乐，进一步烘托其所要传达的情绪与氛围。

❶ 在添加背景音乐之前，首先点击视频轨道下方的"添加音频"按钮，即可进入音频编辑界面，如图 27 所示。

❷ 点击界面左下角"音乐"按钮即可选择背景音乐，如图 28 所示。若在该界面点击"音效"按钮，则可以选择一些简短的音频，针对视频中某个特定的画面进行配音。

❸ 进入音乐选择界面后，点击音乐右侧↓图标，即可下载该音频，如图 29 所示。

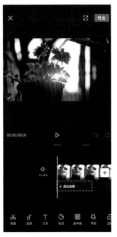

🎧 图 27

🎧 图 28

🎧 图 29

❹ 下载完成后，↓图标会变为"使用"按钮。点击后，即可将所选音乐添加至视频中，如图 30 所示。

❺ 使用"快影"App 为视频添加音乐时，点击视频轨道下方的"点击添加音乐"按钮即可进入音乐选择界面，与"剪映"App 的操作过程几乎没有区别，如图 31 所示。

🎧 图 30

🎧 图 31

技巧 6：导出制作完成的视频

　　对视频进行剪辑、润色，并添加背景音乐后，即可将其导出保存或者上传至"抖音"或"快手"App 中进行发布了。

❶ 点击"剪映"App 右上角的"导出"按钮，如图 32 所示。

❷ 设置导出视频的画质和帧率。"帧率"选择 30 就完全够用了，而为了让视频更清晰，如果有充足的存储空间，建议分辨率设置为 2K/4K，如图 33 所示。

❸ 成功导出后，即可在相册中查看该视频，或者点击"一键分享至抖音"按钮，直接在"抖音"平台上发布该视频，如图 34 所示。

🎧 图 32

🎧 图 33

🎧 图 34

❹ 使用"快影"App 导出视频同样需要点击界面右上角的"导出"按钮。但在导出前，不要忘记点击右侧红框内选项，如图 35 所示。并在弹出的界面中设置分辨率。同样为了获得最优画质，建议选择最高分辨率，如图 36 所示。

🎧 图 35

🎧 图 36

技巧 7：让上传到"抖音"或"快手"平台的视频更清晰

视频制作完成后，在手机上观看视频明明很清晰，可上传至"抖音"或者"快手" App 上却变模糊了。这主要是因为视频在上传过程中会自动被平台压缩，以提高播放速度，并减小服务器的压力。

因此，为了让被压缩后的视频依旧能有不错的清晰度，建议在前期拍摄和后期处理时都尽量获得最高画质的视频。

录制最高画质的视频

将视频录制中有关画质的选项全部设置为最高选项，从而确保所录视频是手机能够达到的最高画质。这样即使在后期处理或者上传时受到一定的画质损失，也可以保证最终呈现清晰的画面。

❶ iPhone 在打开"设置"后，点击"相机"选项，如图 37 所示。

❷ 点击"录制视频"选项，如图 38 所示。

❸ 设置为 4K 60fps，如图 39 所示。

🎧 图 37　　　🎧 图 38　　　🎧 图 39

❶ 安卓手机在录像模式下，点击右上角的设置按钮，如图 40 所示。

❷ 点击"分辨率"选项，如图 41 所示。

❸ 设置为（16:9）1080P 60fps，如图 42 所示。

🎧 图 40　　　🎧 图 41　　　🎧 图 42

导出最高画质视频

同样是在存储空间允许的情况下，尽量导出最高画质的视频，可以让后期处理对视频画质造成的损失降至最低。

从"剪映"App 中导出视频，可以同时设置分辨率和帧率，均将其调整至最高选项即可，如图 43 所示。

而"快影"App 在导出时，只能选择分辨率，同样建议设置为较高参数，如图 44 所示。

🎧 图 43　　　　🎧 图 44

在官网上传视频

在"抖音"官网或"快手"官网上传视频，可以降低视频压缩的程度，从而提高画质。进入"抖音"或者"快手"官网，分别单击界面上方的"创作服务平台"或"创作者服务"链接，即可上传视频，如图 45 和图 46 所示。

🎧 图 45

🎧 图 46

需要特别注意的是，尽量将手机与计算机连接后，以文件的形式将视频复制到计算机。如果要使用 QQ 或者微信传输视频，也要使用"文件传输"功能（图 47），而不以将视频拖至聊天窗口的方式发送视频文件。因为，此种传输视频的方式会对画质产生较大影响。

🎧 图 47

 02 利用"时间轴"精准定位视频时间点

图片记录的是一个瞬间，而视频记录的是一个过程，因此视频比图片多了一个时间维度。所以，视频后期处理与图片后期处理其中一个不同之处在于，对视频的任何操作，例如添加一个效果、一段文字或者一段音乐，都要考虑其出现和结束的时间点，而精确控制时间点就需要通过时间轴来实现。

认识时间轴

标注视频时间

在对视频中任何部分进行后期处理时，都对应着具体的时间段，而时间轴的作用之一就是标注出其具体的时间，如图 48 所示。

无论在确定视频时长还是描述视频的某个片段时，通过时间轴都可以精确定位到具体的视频片段。

用时间线精确定位画面

时间轴最重要的作用，则是可以通过时间线（图 49 所示中红框内白色线条）来精确定位画面。

例如，从一个镜头中截取视频片段时，只需要在移动时间线的同时观察视频画面，通过画面内容来确定截取视频的开头和结尾。

以图 49 和图 50 为例，利用时间线可以精确定位到视频中人物呈现某一姿态的画面，从而确定所截取视频的开头（00:02）和结尾（00:04）。

通过时间线定位视频画面几乎是所有后期处理中的必做操作。因为对于任何一种后期效果都需要确定其"覆盖范围"，而"覆盖范围"其实就是利用时间线来确定起始时间点和结束时间点。

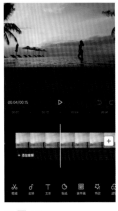

○ 图 48　　　　　　　　○ 图 49　　　　　　　　○ 图 50

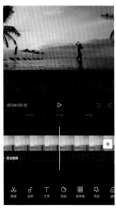

拉长或缩短时间轴对视频剪辑的意义

缩短时间轴提高剪辑效率

将时间轴缩短后（两个手指并拢，同缩小图片操作），时间线移动较短距离，即可实现视频的大范围跳转。

如图 51 所示中，由于每一格的时间跨度高达 10 秒，所以一段 40 秒的视频，将时间线从开头移至结尾就可以在极短时间内完成。

另外，在缩短时间轴后，每一段视频在界面中显示的"长度"也变短了，从而可以更方便地调整视频排列顺序。

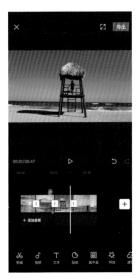

◐ 图 51

拉长时间轴提高画面定位精度

拉长时间轴后（两个手指分开，同放大图片操作），其时间刻度将以"帧"为单位。

动态的视频其实就是连续播放多个画面所呈现的效果，那么，组成一个视频的每一个画面，就称为"帧"。

在使用手机录制视频时，其帧率一般为 30fps，也就是每秒连续播放 30 个画面。

所以，当将时间轴拉至最长时，每秒被分为 30 个画面显示，从而极大地提高画面选择的精度。

例如在图 52 所示的 8f（第 8 帧）的画面和图 53 所示的 10f（第 10 帧）的画面就存在细微的区别。而在拉长时间轴后，则可以在这细微的差异中进行选择。

◐ 图 52　　　　　◐ 图 53

03　3 招学会运用 "轨道"

视频后期处理 App 中的 "轨道"，是为了将不同的效果进行分别管理的，并且在视频播放时，同时展现在该时间段内所有轨道上的效果。

理解 "轨道" 的作用

将视频导入 "剪映" 或者 "快手" App 后，就会在编辑界面中看到 "视频轨道"，如图 54 所示。而对视频的任何后期处理，为了能够实现单独、反复调整、以及对该效果覆盖范围的精确控制，都会在 "轨道" 中进行显示。

需要注意的是，无论 "剪映" 还是 "快影" App，除视频轨道外，均只显示当前正在编辑的轨道，而其余轨道则以一条细线表示。

如图 55 所示中，由于在为视频添加音乐，所以画面中只显示音乐轨道，而文字轨道则以橙色细线在视频轨道上方显示。只有切换为对文本进行编辑时，如图 56 所示，才会将文字轨道显示出来，同时音乐轨道则变为一条青色的细线。

🎧 图 54

🎧 图 55

🎧 图 56

通过观察各个效果轨道的长度和位置，可以确定其效果作用在视频上的时间。

技巧 1：在同一轨道上安排不同素材的顺序

利用视频后期处理 App 中的"轨道"，可以快速调整多段视频的排列顺序。

❶ 缩短时间轴，让每一段视频都能显示在编辑界面中，如图 57 所示。

❷ 长按需要调整位置的视频片段，并将其拖至目标位置，如图 58 所示。

❸ 手指离开屏幕后，即完成视频素材顺序的调整，如图 59 所示。

🎧 图 57

🎧 图 58

🎧 图 59

除了调整视频素材的顺序，其他轨道可以利用相似的方法调整顺序或者改变其所在的轨道。

如图 60 所示中有两条音频轨道。如果配乐在时间轴上不重叠，则可以长按其中一条音轨，将其与另一条音轨放在同一轨道上，如图 61 所示。

🎧 图 60

🎧 图 61

技巧2：通过"轨道"调整效果覆盖范围

无论是添加文字，还是添加音乐、滤镜、贴纸等效果，对于视频后期处理，都需要确定其覆盖的范围，也就是确定从哪个画面开始到哪个画面结束应用这种效果。

❶ 移动时间线确定应用该效果的起始画面，然后长按效果轨道并拖曳（此处以滤镜轨道为例），将效果轨道的左侧与时间线对齐。无论在"剪映"还是在"快影"App中，当效果轨道移动到时间线附近时，就会被自动吸附过去，如图62所示。

❷ 移动时间线，确定效果覆盖的结束画面，并点击效果轨道，使其边缘出现白框，如图63所示。

❸ 拉动白框右侧的▮图标，将其与时间线对齐。同样，当效果条拖曳至时间线附近后，也会被自动吸附，所以不用担心是否已对齐的问题，如图64所示。

◑ 图62

◑ 图63

◑ 图64

技巧3：通过"轨道"让多种效果同时显现

得益于"轨道"这一机制，在同一时间段内，可以具有多个轨道，例如音乐轨道、文本轨道、贴图轨道、滤镜轨道等。

所以，当播放这段视频时，就可以同时加载覆盖了这段视频的所有效果，最终呈现多样的画面效果，如图65所示。同时也为视频后期处理留下了广阔的空间。

◑ 图65

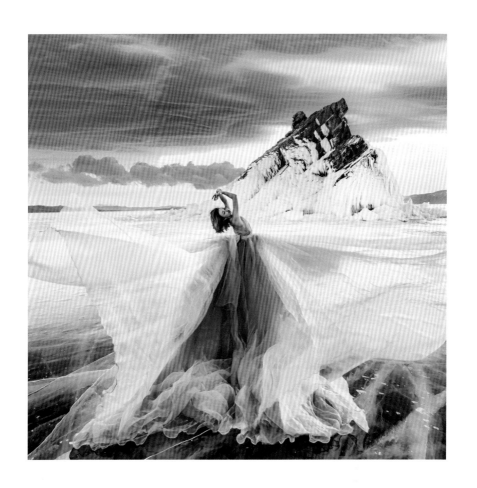

第15章

7个剪映、快影APP高级技巧

技巧 1：通过"分割"功能得到多个镜头片段

何时需要使用"分割"功能？

再优秀的摄像师也无法保证所拍摄下来的每一帧画面都能在最终视频中出现，当需要将视频中的某部分删除时，就需要使用到分割工具。

其次，如果想调整一整段视频的播放顺序，同样需要分割功能，将其分割成多个片段，从而对播放顺序进行重新组合，这种视频的剪接方法即被称为"蒙太奇"。

利用分割功能截取精彩片段

❶ 将时间轴拉长，可以精确定位精彩片段的起始位置。确定起始位置后，点击界面下方的"剪辑"按钮，如图 1 所示。

❷ 点击界面下方的"分割"按钮，如图 2 所示。

❸ 此时会发现，在所选位置出现黑色实线以及 ⅰ 图标，证明在此处分割了视频，如图 3 所示。将时间线拖至精彩片段的结尾处，按同样方法对视频进行分割。

∩ 图 1

∩ 图 2

∩ 图 3

❹ 将时间轴缩短，即可发现在两次分割后，原本只有 1 段的视频变为了 3 段，如图 4 所示。

❺ 选择需要被删除的部分，点击界面下方的"删除"按钮，如图 5 所示。

❻ 当前后两段视频被删除后，就只剩下需要的那段精彩画面了，点击界面右上角的"导出"按钮即可保存视频，如图 6 所示。

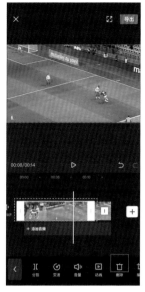
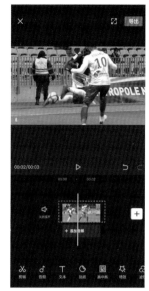

🎧 图 4 🎧 图 5 🎧 图 6

❼ 使用"快影"App 进行视频截取的操作方法与"剪映"App 基本相同。同样在利用时间线确定精彩片段的起始和结束位置后，分别点击"剪辑"和"分割"按钮，将视频分为 3 段。然后选中第一部分和最后一部分视频，再点击界面下方的"删除"按钮即可，如图 7 所示。

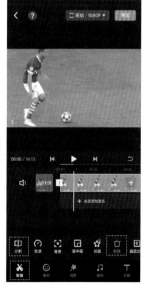

🎧 图 7

技巧 2：通过"调节"功能让视频画面更唯美

何时需要使用"调节"功能？

调节功能的作用分别为调整画面的亮度和调整画面的色彩。在调整画面亮度时，除了可以调节明暗，还可以单独对画面中的亮部（图 8）和暗部（图 9）进行调整，从而令视频的影调更细腻、更有质感。

由于不同的色彩会具有不同的情感倾向，所以通过"调节"功能改变色彩能够表达出视频制作者的主观思想。

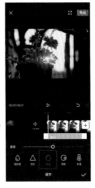
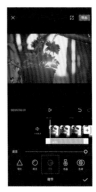

♪ 图 8 ♪ 图 9

利用"调节"功能制作小清新风格视频

❶ 将视频导入"剪映"App 后，向右滑动界面下方的选项栏，在最右侧找到"调节"选项，如图 10 所示。

❷ 利用"调节"选项中的工具调整画面亮度，使其更接近"小清新"风格。点击"亮度"按钮，适当提高该参数值，让画面显得更阳光，如图 11 所示。

❸ 点击"高光"按钮，并适当提高该参数值。因为在提高亮度后，画面中较亮的白色花朵表面细节有所减少，通过增加"高光"参数值，恢复白色花朵的部分细节，如图 12 所示。

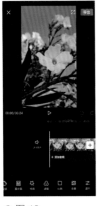
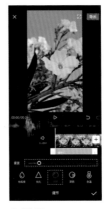

♪ 图 10 ♪ 图 11 ♪ 图 12

❹ 为了让画面显得更清新，所以要让阴影区域不那么暗。点击"阴影"按钮后，提高该参数，画面变得更加柔和了。至此，小清新风格照片的影调就确定了，如图 13 所示。

❺ 对画面色彩进行调整。由于是小清新风格的画面，其色彩饱和度往往偏低，所以点击"饱和度"后，适当降低该数值，如图 14 所示。

❻ 点击"色温"按钮，适当降低该参数值，让色调偏蓝一些，因为冷调的画面可以传达出一种清新的视觉感受，如图 15 所示。

⌂ 图 13

⌂ 图 14

⌂ 图 15

❼ 点击"色调"按钮，并向右滑动，为画面增添绿色。因为绿色代表自然，与小清新风格照片的视觉感受一致，如图 16 所示。

❽ 提高"褪色"参数值，营造出空气感。至此，画面就具有了强烈的小清新风格的既视感，如图 17 所示。

⌂ 图 16

⌂ 图 17

❾　千万不要以为此时就已经大功告成了。上文已经不止一次提到，调整"效果"轨道覆盖的范围，才能够在视频上呈现出相应的效果。而图 18 所示中黄色的轨道就是之前利用"调节"功能所实现的小清新风格画面。

当时间线位于黄色轨道内时，画面是具有小清新色调的，如图 18 所示；而时间线位于黄色轨道没有覆盖到的视频，就恢复为原始色调了，如图 19 所示。

因此，最后一定记得控制"效果"轨道，使其覆盖希望添加效果的时间段。针对该案例，为了让整个视频都具有小清新色调，所以将黄色轨道覆盖整个视频，如图 20 所示。

⋒ 图 18

⋒ 图 19

⋒ 图 20

遗憾的是，在"快影"App 中并没有"剪映"App 如此全面的"调节"功能，而只能通过点击"调整"按钮后，通过滤镜调节画面色调，如图 21 所示。

⋒ 图 21

03　技巧 3：通过"变速"功能让视频可快可慢

何时需要使用"变速"功能？

当录制一些运动中的景物时，如果运动速度过快，那么，通过肉眼是无法清楚观察到每一个细节的。此时可以使用"变速"功能来降低画面中景物的运动速度，形成慢动作效果，从而令每一个瞬间都清晰呈现。

而对于一些变化太过缓慢，或者比较单调、乏味的画面，则可以通过"变速"功能适当提高速度，形成快动作效果，从而减少这些画面的播放时间，让视频更生动。

另外，将某个关键瞬间减速，还可以起到烘托画面氛围、强化视频情感表达的作用。

利用"变速"功能实现快动作与慢动作混搭视频

❶ 将视频导入"剪映"App 后，点击界面下方的"剪辑"按钮，如图 22 所示。

❷ 点击界面下方的"变速"按钮，如图 23 所示。

❸ "剪映"App 提供两种变速方式，一种为"常规变速"，也就是所选的视频统一调速；而"曲线变速"则可以有针对性地对一段视频中的不同部分进行加速或者减速处理，而且加速、减速的幅度可以自行调节，如图 24 所示。

🎧 图 22

🎧 图 23

🎧 图 24

❹ 当选择"常规变速"时，可以通过拖动滑块控制加速或者减速的幅度。1× 为原始速度，所以 0.5× 即为 2 倍慢动作，0.2× 即为 5 倍慢动作，以此类推，即可确定慢动作的倍数，如图 25 所示。

❺ 而 2× 即为 2 倍快动作，"剪映"App 最高可以实现 100× 快动作，如图 26 所示。

❻ 当选择了"曲线变速"，则可以直接使用预设为视频中的不同部分添加慢动作或者快动作效果。但大多数情况下都需要使用"自定"按钮，根据视频内容进行手动设置，如图 27 所示。

❼ 点击"自定"按钮后，该图标变为红色，再次点击即可进入编辑界面，如图 28 所示。

❽ 由于需要根据视频自行确定锚点位置，所以并不需要预设锚点。选中锚点后，点击"删除点"按钮，将其删除，如图 29 所示。

⋂ 图 25

⋂ 图 26

⋂ 图 27

⋂ 图 28

❾ 删除后的界面，如图 30 所示。

❿ 本例是一段足球比赛视频，其中有对运动员精彩动作的特写，也有表现大场景的镜头。这里的目的是，让精彩的特写镜头以慢动作呈现，而大场景的镜头则以快动作呈现。因此，移动时间线，将其定格在精彩特写镜头开始的位置，并点击"添加点"按钮，如图 31 所示。

⓫ 将时间线定位到大场景的画面，并点击"添加点"按钮。向下拖动上一步在精彩镜头开始位置创建的锚点，即可形成慢动作效果；适当向上拖动大场景镜头的锚点，即可形成快动作效果。由于曲线是连贯的，所以从慢动作到快动作的过程具有渐变效果，调整后如图 32 所示。

⓬ 按照这个思路，在精彩镜头和大场景开始的时刻分别建立锚点，并分别向下、向上拉动锚点形成慢动作和快动作效果，最终形成的曲线如图 33 所示。

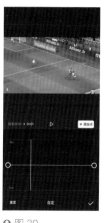
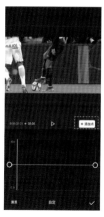
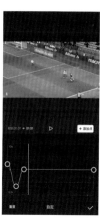

⑥ 图 29　　　⑥ 图 30　　　⑥ 图 31　　　⑥ 图 32

⑬ 由于本例的每个画面持续时间较短，并且画面切换频率较高，所以通过单独拉动一个锚点就可以满足变速需求。而当希望让较长时间的画面呈现慢动作或快动作效果时，就需要通过两个锚点，让曲线稳定在同一变速数值（纵轴），如图 34 所示。

⑭ 在"快影"App 中点击"剪辑"按钮，然后选择"变速"选项，即可使用变速功能，如图 35 所示。

⑮ "快影"App 中只有与"剪映"App 中与"常规变速"相似的功能，而没有"曲线变速"功能，如图 36 所示。

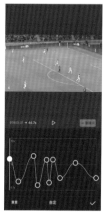

⑥ 图 33　　　⑥ 图 34　　　⑥ 图 35　　　⑥ 图 36

 技巧 4：通过"转场"效果让镜头衔接更自然

何时需要为画面添加"转场"效果？

通常一段完整的视频是由多个镜头组合而来的，而镜头与镜头之间的衔接，就被称为"转场"。

一个合适的转场效果，可以令镜头之间的衔接更流畅、自然。同时，不同的转场效果也有其独特的视觉语言，从而传达出不同的信息。另外，部分"转场"方式还能够形成特殊的视觉效果，让视频更吸引人。

合理选择"转场"效果让衔接更自然

❶ 将多段视频导入"剪映"App 后，点击每段视频之间的 ▢ 图标，即可进入转场编辑界面，如图 37 所示。

❷ 由于第一段视频的运镜方式为"拉镜"，为了让衔接更自然，所以选择一个同样为"拉镜"的转场效果。点击"运镜转场"按钮，然后选择"拉远"转场效果。通过拖动界面下方的"转场时长"滑块，可以设定转场的持续时间，并且每次更改设定时，转场效果都会自动在界面上方显示。转场效果和时间都设定完成后，点击界面右下角的"√"图标即可；若点击左下角的"应用到全部"按钮，即可将该转场效果应用到所有视频的衔接部分，如图 38 所示。

◌ 图 37

◌ 图 38

❸ 由于第二段视频为近景，第三段视频为特写，所以在视觉感受上，是一种由远及近的效果，因此更适合选择"推镜头"这种运镜转场方式。

❹ 点击"运镜转场"按钮，然后选择"推近"效果，并适当调整"转场时长"值，如图 39 所示。

❺ "剪映"App 中包含丰富的转场效果，如图 40 所示。

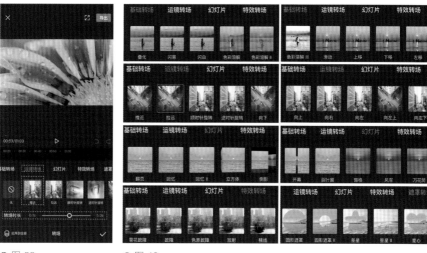

◖ 图 39　　◖ 图 40

❻ 在"快影"App 中同样需要点击每段视频间的 I 图标进入转场编辑界面，如图 41 所示。

❼ "快影"App 中的转场效果数量不及"剪映"App，例如本例中使用的"推近"效果，在"快影"App 就无法找到。而"拉远"效果与"放大"效果类似，如图 42 所示。

◖ 图 41　　◖ 图 42

 技巧 5：通过"特效"功能让视频更梦幻

何时需要为画面添加"特效"？

　　一个视频中往往会有几个画面需要进行重点突出，例如运动视频中最精彩的动作，或者"带货"视频中展示产品时的画面。单独为这部分画面添加"特效"后，可以与其他部分在视觉效果上产生强烈的对比，从而起到突出视频中关键画面的作用。

　　另外，为视频添加"特效"后，画面效果与肉眼所见的景象会有较大反差，有利于营造"陌生感"，从而让视频更精彩。

通过"特效"让震撼画面闪亮登场

❶ 本例所处理的视频，前半段表现的是花苞，后半段表现的是花苞开放。因此需要通过特效让后半段鲜花开放的画面更突出。首先，为前半段添加一个"开幕"特效，让视频形成从低潮到高潮的变化。点击界面下方的"特效"按钮，如图 43 所示。

❷ 点击"基础"按钮，选择"开幕"特效，如图 44 所示。

❸ 此时画面下方显示了"开幕"特效的轨道。接下来再为后半段花苞盛开画面添加特效，点击左下角的▇图标，如图 45 所示。

❹ 点击界面下方的"新增特效"按钮，如图 46 所示。

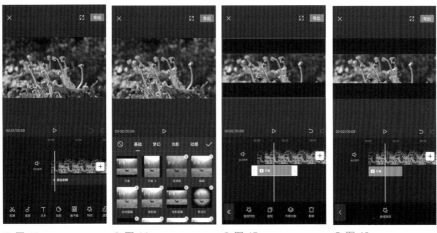

🎧 图 43　　　　🎧 图 44　　　　🎧 图 45　　　　🎧 图 46

❺ 为了让花苞盛开画面更震撼，这里选择了"梦幻"类别中的"夜蝶"特效，如图 47 所示。之所以选择这个特效，主要是因为蝴蝶与鲜花匹配度较高，而且画面上方的耶稣光效果，也让画面更闪亮，从而突出花苞盛开画面。

❻ 特效确定后，别忘了利用时间线确定其持续时间，如图 48 所示。

❼ 在"快影"App 中，点击界面下方的"调整"按钮，然后选择"特效"选项，即可进入其编辑界面，后续操作方法与"剪映"App 一致，如图 49 所示。

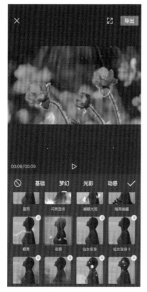

🎧 图 47

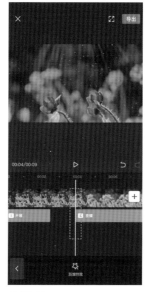

🎧 图 48

🎧 图 49

❽ "剪 映"App 比"快影"App 拥有更多的特效，其特效预览如图 50 所示。

🎧 图 50

 ## 技巧 6：通过"文本"功能让视频图文并茂

何时需要使用"文本"功能？

　　如果需要为视频添加文字，就需要利用"文本"功能。所以，无论是制作标题，还是添加字幕、水印等，都需要使用"文本"功能。

利用"文本"功能为视频添加标题和字幕

❶ 将视频导入"剪映"App 后，点击界面下方的"文本"按钮，如图 51 所示。
❷ 点击界面下方的"新建文本"按钮，如图 52 所示。
❸ 输入希望作为标题的文字，如图 53 所示。
❹ 点击"样式"按钮，即可更改字体和颜色。而文字的大小则可以通过"放大"或"缩小"的手势进行调整，如图 54 所示。

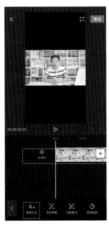
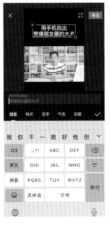
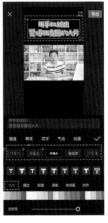

❶ 图 51　　　❶ 图 52　　　❶ 图 53　　　❶ 图 54

❺ 为了让标题更突出，当文字的颜色设定为橘色后，点击界面下方的"描边"按钮，将边缘设为蓝色，从而利用对比色让标题更醒目，如图 55 所示。
❻ 在"文本"功能中，还可以设置"花字""气泡"和"动画"，可以根据需要进行操作。其中部分可选效果如图 56 所示。

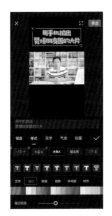

◐ 图 55　　　　　　　　◐ 图 56

❼ 确定好标题的样式后，还需要通过文本轨道和时间线来确定标题显示的时间。在本例中，希望标题始终出现在视频中，所以文本轨道完全覆盖视频轨道，如图 57 所示。

❽ 点击界面下方的"识别字幕"按钮，自动为视频添加字幕。在点击"开始识别"按钮之前，建议选中"同时清空已有字幕"复选框，防止在反复修改时出现字幕错乱的现象，如图 58 所示。

❾ 自动生成的字幕会出现在视频下方，如图 59 所示。

◐ 图 57　　　　　　◐ 图 58　　　　　　◐ 图 59

⑩ 点击字幕并拖动，即可调整其位置。通过"放大"或"缩小"的手势，可以调整字幕大小，如图 60 所示。

⑪ 当对其中一段字幕进行修改后，其余字幕将自动进行同步修改（默认设置），例如，在调整位置并放大图 60 所示的字幕后，图 61 所示中的字幕位置和大小，与图 60 中的字幕是一致的。

⑫ 同样，字幕的颜色和字体也可以进行调整，如图 61 所示。另外，如果取消选中图 62 红框内的复选框，则可以在不影响其他字幕效果的情况下，单独对一段字幕进行修改。

⑬ 在"快影"App 中，点击界面右下角的"字幕"按钮，并选择"语音转字幕"选项，即可完成自动添加字幕的操作。选中"加字幕"选项，除了可以手动添加字幕，还可以实现添加标题的功能，如图 63 所示。

◖ 图 60

◖ 图 61

◖ 图 62

◖ 图 63

⑭ 图 64 所示为使用"快影"App 实现的效果，与"剪映"App 的标题样式相同。另外，"快影"App 中的文字可以确定字号，从而统一视频中文字的大小。

◖ 图 64

技巧 7：通过"音乐"功能打造极致视听享受

"音乐"能为视频带来什么？

　　如果没有音乐，只有动态的画面，视频就会给人一种干巴巴的感觉。所以，为视频添加音乐的第一个好处就是可以对观众的听觉产生一定的冲击，从而让视频更吸引人。

　　而且，合适的音乐还能够让视频的情绪感更浓烈，营造更强的沉浸感。另外，目前流行的"卡点"视频，则是按音乐的节奏进行转场，让画面的衔接既富有动感，又不突兀。

制作音乐"卡点"视频

❶ 音乐"卡点"视频的画面切换速度往往很快，所以素材往往是静态图片，而不是视频。再通过添加转场和特效等让图片"动"起来。将制作音乐"卡点"视频的多张图片导入"剪映"App，并点击界面下方的"音频"按钮，如图 65 所示。
❷ 点击界面下方的"音乐"按钮，如图 66 所示。
❸ 在音乐分类中选择"卡点"，此类音乐的节奏感往往很强，如图 67 所示。

🎧 图 65　　　　🎧 图 66　　　　🎧 图 67

❹ 确定所选音乐后，点击右侧的"使用"按钮，如图68所示。

❺ 选中添加的视频轨道，点击界面下方的"踩点"按钮，如图69所示。

❻ 点击界面左侧的"自动踩点"按钮，选择"踩节拍Ⅰ"或者"踩节拍Ⅱ"选项，会在音频轨道上出现"节点"。其中"踩节拍Ⅱ"要比"踩节拍Ⅰ"显示更多的节点，如图70所示。

❼ 将两个画面的衔接处与"黄色节点"对齐，即可完成音乐卡点视频的制作，如图71所示。

🎧 图68　　　　🎧 图69　　　　🎧 图70　　　　🎧 图71

❽ 虽然画面会根据音乐的节奏进行交替，但效果依然比较单调，建议增加转场和特效。需要注意的是，一些转场效果会让画面出现渐变，并且在视频轨道上出现图72所示的"斜线"。此时为了让"卡点"效果更明显，建议将音频的"黄色节点"与斜线前端对齐。

❾ 音乐"卡点"视频的节奏较快，所以整个视频的时长大多在十几秒，而音乐则往往长达几分钟。为了让音乐在视频结尾时不会戛然而止，建议选中音频，点击界面下方的"淡化"按钮，如图73所示。

🎧 图72　　　　🎧 图73

❿ 增加"淡出时长"后，音频将呈现逐渐变弱到停止的过程，从而让视频更完整，如图74所示。

⓫ 如果制作音乐"卡点"视频的素材不是图片，而是视频，为了让音频的节奏正好卡在镜头转换的节点上，可以在选中音频后，点击"变速"按钮，适当调整"节点"

的位置，如图 75 所示。另外，结合"分割"功能，还可以对音频的局部进行变速调整。同时，别忘了视频也可以进行"变速"处理，从而让"卡点"变得更容易。

⓬ 在"快影"App 中，依次点击界面下方的"音效"和"音乐"按钮，即可选择"卡点"类音乐，操作方法与"剪映"App 相似，如图 76 所示。

⓭ "快影"App 中并没有"剪映"App 中自动标出音乐节奏点的功能，所以需要根据音频波形图的起伏来确定节奏点，并将画面衔接处与"起伏"处对齐，如图 77 所示。

🎧 图 74

🎧 图 75

🎧 图 76

🎧 图 77

实战：人物"残影"特效视频

制作思路

相信大家一定在电视剧中看过这样的画面：一个人来回踱步，不断出现残影，以此来表现时间的流逝。这种画面通常出现在等人的场景中，用来表现等待了很久，并且营造一定的焦虑感。

其实类似的效果，通过"剪映"App 就可以实现。如果是一人表演，一人录制，那么可以在前期直接分为多个镜头进行拍摄，减少后期剪辑的工作量；如果是单独创作，则建议直接录制一整段来回走动的视频，然后通过"剪映"App 的"分割"功能，得到多个镜头。

将多段视频导入"剪映"App，或者将一段视频分割为多段后，将转场效果设置为"叠化"，即可形成梦幻的残影效果。扫描本书前言中的"赠送课程"二维码即可观看视频教学。

效果对比

◔ 处理前

◔ 处理后

09 实战：花卉"变色"特效视频

制作思路

　　制作花卉变色效果的要点在于，将插入视频轨道的图片复制一份，并添加滤镜，然后在两段静态画面之间利用"叠化"效果进行转场即可。

　　除了"叠化"转场，其余转场效果也可根据个人的喜好进行确定，不必与本例一致。扫描本书前言中的"赠送课程"二维码即可观看视频教学。

◔ 处理前

◔ 处理后